U0053765

實驗劇場
Experimental Theatre

曹小容／著

孟　樊／策劃

出版緣起

　　社會如同個人，個人的知識涵養如何，正可以表現出他有多少的「文化水平」（大陸的用語）；同理，一個社會到底擁有多少「文化水平」，亦可以從它的組成分子的知識能力上窺知。眾所皆知，經濟蓬勃發展，物質生活改善，並不必然意味著這樣的社會在「文化水平」上也跟著成比例的水漲船高，以台灣社會目前在這方面的表現上來看，就是這種說法的最佳實例，正因爲如此，才令有識之士憂心。

　　這便是我們——特別是站在一個出版者的立場——所要擔憂的問題：「經濟的富裕是否也使台灣人民的知識能力隨之提昇了？」答案

恐怕是不太樂觀的。正因為如此，像《文化手邊冊》這樣的叢書才值得出版，也應該受到重視。蓋一個社會的「文化水平」既然可以從其成員的知識能力（廣而言之，還包括文藝涵養）上測知，而決定社會成員的知識能力及文藝涵養兩項至為重要的因素，厥為成員亦即民眾的閱讀習慣以及出版（書報雜誌）的質與量，這兩項因素雖互為影響，但顯然後者實居主動的角色，換言之，一個社會的出版事業發達與否，以及它在出版質量上的成績如何，間接影響到它的「文化水平」的表現。

那麼我們要繼續追問的是：我們的出版業究竟繳出了什麼樣的成績單？以圖書出版來講，我們到底出版了那些書？這個問題的答案恐怕如前一樣也不怎麼樂觀。近年來的圖書出版業，受到市場的影響，逐利風氣甚盛，出版量雖然年年爬昇，但出版的品質卻令人操心；有鑑於此，一些出版同業為了改善出版圖書的品質，進而提昇國人的知識能力，近幾年內前後也陸陸續續推出不少性屬「硬調」的理論叢

書。

　　這些理論叢書的出現，配合國內日益改革與開放的步調，的確令人一新耳目，亦有助於讀書風氣的改善。然而，細察這些「硬調」書籍的出版與流傳，其中存在著不少問題。首先，這些書絕大多數都屬「舶來品」，不是從歐美「進口」，便是自日本飄洋過海而來，換言之，這些書多半是西書的譯著。其次，這些書亦多屬「大部頭」著作，雖是經典名著，長篇累牘，則難以卒睹。由於不是國人的著作的關係，便會產生下列三種狀況：其一，譯筆式的行文，讀來頗有不暢之感，增加瞭解上的難度；其二，書中闡述的內容，來自於不同的歷史與文化背景，如果國人對西方（日本）的背景知識不夠的話，也會使閱讀的困難度增加不少；其三，書的選題不盡然切合本地讀者的需要，自然也難以引起適度的關注。至於長篇累牘的「大部頭」著作，則嚇走了原本有心一讀的讀者，更不適合作為提昇國人知識能力的敲門磚。

　　基於此故，始有《文化手邊冊》叢書出版

之議，希望藉此叢書的出版，能提昇國人的知
識能力，並改善淺薄的讀書風氣，而其初衷即
針對上述諸項缺失而發，一來這些書文字精簡
扼要，每本約在六至七萬字之間，不對一般讀
者形成龐大的閱讀壓力，期能以言簡意賅的寫
作方式，提綱挈領地將一門知識、一種概念或
某一現象（運動）介紹給國人，打開知識進階
的大門；二來叢書的選題乃依據國人的需要而
設計，切合本地讀者的胃口，也兼顧到中西不
同背景的差異；三來這些書原則上均由本國學
者專家親自執筆，可避免譯筆的詰屈聱牙，文
字通曉流暢，可讀性高。更因為它以手冊型的
小開本方式推出，便於攜帶，可當案頭書讀，
可當床頭書看，亦可隨手攜帶瀏覽。從另一方
面看，《文化手邊冊》可以視為某類型的專業辭
典或百科全書式的分冊導讀。

　　我們不諱言這套集結國人心血結晶的叢書
本身所具備的使命感，企盼不管是有心還是無
心的讀者，都能來「一親她的芳澤」，進而藉此
提昇台灣社會的「文化水平」，在經濟長足發展

之餘，在生活條件改善之餘，在國民所得逐日
上昇之餘，能因國人「文化水平」的提昇，而
洗雪洋人對我們「富裕的貧窮」及「貪婪之島」
之譏。無論如何，《文化手邊冊》是屬於你和我
的。

孟樊

一九九三年二月於台北

序

　　一場演出，隨幕起而生，隨幕落而謝。縱是短暫的存在，卻道盡人世悲喜。小小一方舞台，任是舉手投足，一顰一笑，無不牽引著觀眾的心緒。曾經，劇場是那麼重要，從古希臘到莎士比亞，到深入台灣民間的野台戲，整個民族的精神面貌，完全展現在戲台上。即使在今日，劇場已不復昔日光華，但它仍在繁華都會的一隅，兀自散發著獨有的魅力。

　　廣義上來說，任何反傳統、除舊革新的新興劇場，都可以稱之為「實驗劇場」。而在西方戲劇史上，也有以之專指於五〇年代末期興起，大行於六〇、七〇年代，至今仍餘波盪漾

的「另一種」劇場。這些新興劇場，完全悖離了西方舊有的戲劇表達形式。表面上是大反動，大決裂，事實上則廣爲探擷，旣對整個西方文明、劇場文化，做出徹底反思，另一方面，也深入探索東方及原始文化的劇場形式，兼融並蓄，等於是在破壞中重新建構，進而締造全新的劇場風貌。

　　我個人對於實驗劇場的認知，主要是在攻讀戲劇學位時，曾對美國六〇年代以後的戲劇，做過一些研究。也曾接觸芝加哥的小劇場活動。對此，一直抱有濃厚的興趣。但近年來，並不曾眞正投身於劇場，在這方面，也只有粗淺的認識。因此，我是抱著誠惶誠恐的心情，來撰寫這一本小書。在內容上，大多參考西方學者、專家的記敍、論著，希望將這些戲劇工作者，深入介紹給國內讀者。所選錄的，大多是五、六〇年代極具影響力，或別具特色的劇團、人物。在編排上，則以其戲劇理念爲前導，重要劇作的內容及演出方式爲輔，大致提供一些概念、輪廓，以供讀者摹想。同時，盡可能

引用創作者本人的言論，希望做到忠實而具
體。

　　由於篇幅所限，在取材、敍述上，或有不
完整之處，還請讀者包涵。此外，大多數的實
驗劇，多已拋開傳統的「敍事」結構，甚或廢
棄「文本」（Text），轉而探索視覺及聽覺的意
象、效果。因之，我們所有的文字敍述，都只
在概括、形容，絕不能比擬當時演出的整體氣
氛，與身歷其間的切身感受。

　　最後，則要感謝本叢書主編孟樊先生及揚
智出版社，使我有此機會，完成這一本小書。

曹小容
民國八十六年十月于花蓮

目　錄

導　論

實驗劇場，也就是前衛劇場。

　　詹姆士・盧斯・艾凡(James Roose
-Evans)在他的《實驗劇場》(*Experimental
Theatre*)導論，開宗名義地提出，「實驗就是突
擊、深入未知的境地。」「要前衛，就要站在最
前線。」在書中，艾凡歷數廿世紀的重要實驗劇
場，由創立「莫斯科藝術劇場」的史坦尼斯拉夫
斯基說起(Konstantin Stanislavski, 1863-
1938)，直到七〇年代的各色實驗劇團，這些站
在戲劇前線的開拓者，雖因時代，立足點而各
有不同的探索與關切(如史坦尼斯拉夫斯基強

調演員訓練，克雷格（Craig, 1872-1966）著重感官訴求，要求整體的舞台效果，另外，梅耶赫（Meyerhold, 1874-1940）與任哈德（Reinhardt, 1873-1943）奠定導演的重要地位……等等），皆爲劇場藝術，開拓無窮的可能性。

　　廿世紀西方的「前衛」或實驗劇場，又以五〇年代末期開始蘊釀，至六〇、七〇年代蜂湧而出的，最爲波瀾壯濶，蔚爲風潮，史稱「第二次前衛運動」❶。這一波實驗藝術，上承第一次世界大戰前後的前衛理念，如達達主義、未來主義、超現實主義、表現主義……等等，再加上三〇年代的亞陶（Antonin Artaud, 1896-1948）與布萊希特（Bertolt Brecht）的傳承，回應歐美「新左派」思潮及六〇年代普遍呈現的社會緊張狀態❷。他們在態度上，一貫地反傳統，拒絕現有的社會體制及既存的藝術習尙。因此，一方面高唱「美學革命」，要對主宰西方劇場的自然主義風格與日漸商業化的心理寫實戲劇，做出徹底反動，一方面在演出形式上，大量運用隨機（chance）、發生（hap-

pening)、非語言 (non-verbal)、拼貼 (col-
lage)、即興與集體創作等手法，追求觀衆與演
員的互動，強調「全面」而「深層」的劇場經
驗。此外，六〇年代興起的劇團，多半帶有激
進的政治色彩，或直接以作品作爲抗爭手段，
或在劇場中散布革命理念，他們反對以中產階
級爲對象的商業劇場，強調劇場與生活結合。
因此，大多在街頭、公園演出，或是走向社區、
進入工廠，希望藉由劇場的革命行動，導致最
終的社會革命。

　　這一波前衛運動，由五〇年代末期算起較
具影響力的有葛羅托斯基 (Jerzy Grotowski)
創於波蘭的「實驗室劇坊」，以及貝克夫婦
(Julian Beck and Judith Malina) 創於紐
約的「生活劇場」。其次，則是六〇年代興起的
「開放劇場」、「麵包與傀儡劇場」、英國的彼
德・布魯克 (Peter Brook) 與其「皇家莎士比
亞劇團」實驗，美國戲劇教授理查・謝喜納
(Richard Schechner) 創立的「表演劇團」，
以至於七〇年代的「烏斯特劇團」……等等。

雖有來自歐陸的重要影響，但主要以紐約為中心，大多集中在紐約格林威治村東區。他們將公寓閣樓、車庫、咖啡室或教堂改裝為劇場，以簡陋的設備，低廉的預算，進行種種實驗與創新。相對於傳統百老匯之大型商業劇場，可說是邊緣地帶所滋生的邊緣藝術。但由於它們的興起，卻吸引了無數美國觀眾的腳步。其中，較著名的固定表演場所如「喇媽媽咖啡劇場」Café LaMama)、「辛諾咖啡室」(Café Cino)、「創造劇場」(Theater Genesis)、「美國地方劇場」(American Place Theater)。此外，在六〇年代中期以後，因越戰、勞工、民權等問題，相應而滋生了無數的「抗議劇場」、「游擊劇場」、「街頭劇場」，無不體現了前衛劇場的政治趨向。

評論家克里斯多佛・因奈斯（Christopher Innes）亦指出，前衛劇場共有三大特色，分別是：反物質主義、革命的政治主張以及追求廣義的精神性與性靈昇華。他認為，六、七〇年代的各色實驗劇場，不管外表有多離經叛道，

究其根本，骨子裏是一種「原始主義」。「原始
主義」表現在兩個不同層面。一是在經驗本質
上，要探索內在經驗：包括夢境、心靈潛意識
與本能層次；其次在戲劇形式上，要回到最「原
始」、最基本的，或向東方劇場借取，或以當代
的眼光、手法，重新詮釋「原始」、「古老」的
儀式、祭禮，或由「神話」取材，強調劇場的
「宗教性」與類似巫術治療的效果。這兩種層
次的探索，互爲表裏，目的都在衝破文明、理
智的侷限，回到最根本的，「人的根源」。

　　因此，前衛或實驗劇場，它基本上是一種
哲學思考或態度，藉著種種美學的實驗，探討
劇場上最切身的問題：到底，什麼是劇場？什
麼是戲劇？觀衆與演員又是什麼？怎樣才可以
促進觀衆與演員的互動與交流？

　　在本書中，首先介紹安東尼・亞陶與其理
念、創作，再分別選錄各具代表性的劇團，做
概要介紹。對此複雜而多變的劇場文化、現象，
雖不足以做全面的剖析和探討，但或能提供些
許概念。更盼有心人士、不吝指正。

註釋

❶參見鍾明德著，《現代戲劇講座》書中第八章：「第二次
　前衛運動」（書林出版，台北）。

❷歐美戰後除了因廣島原爆而起的恐懼，在六〇年代續有
　多項危機，如六一年柏林圍牆的興建，六二年的古巴危
　機，六八年蘇俄入侵捷克，美國發生了芝加哥民主黨年
　會暴動事件，法國則掀起學生與工人的反對運動。

第一章
亞陶與「殘酷劇場」

由各方面來說，亞陶都可說是我們的「他我」(Alter Ego)，他反映了一九六〇、七〇年代，「西方社會」由傳統的宗教、社會制度的迷夢中醒悟。而在迷幻藥物的試驗上，他也是時代的先驅。

他領先尋找新的精神、性靈方式……在探索非歐美傳統及原始戲劇形式上，他也是第一人……。

——克里斯多佛・因奈斯(Christopher Innes)，《前衛劇場》

第一節　生平簡述

安東尼・亞陶（Antonin Artaud, 1896-
1948），法國人，生前曾爲劇場導演、理論家、
詩人，以及電影編劇、演員。亞陶可說是現代
實驗劇場的一大宗師，他在二〇、三〇年代提
出的諸多理念，強調劇場的性靈層面，不僅成
爲六、七〇年代實驗劇場的金科玉律，即使在
今日，影響力依然不衰。

亞陶出生於法國馬賽（Marseilles）。當他
廿歲那年，首次出現精神方面的症狀，此後，
一生爲此所苦。他在一九二〇年前往巴黎，投
身表演事業，並得到首度演出機會。隨後，先
後在數位著名導演的舞台劇中演出（如Dullin
Pitoëff以及Jouvet等人），並參與默片電影工
作。最有名的角色，則屬由德烈耶（Carl
Dreyer）執導的《聖女貞德烈傳》（*The Passion
of Joan of Arc*），在片中，亞陶飾演爲貞德

辯護的年輕修士。

　　一九二四到二六年間，亞陶曾積極參與超現實主義運動❶。後因政治思想的歧異（超現實主義主導人物安德烈‧布烈東成為共產主義者），再加上美學觀點的衝突，終被逐出圈外。但亞陶終其一生，始終奉行超現實主義的宗旨。

　　一九二六年，亞陶與劇作家羅傑‧維德列克（Roger Vitrac，與亞陶同被逐出超現實主義圈子）及羅伯特‧亞隆（Robert Aron）共同創辦亞佛烈‧傑瑞劇場❷。劇場在一九二六至二九年間，先後推出四季作品，即告結束。

　　一九三一年，亞陶在巴黎的殖民地博覽會之中，初次目睹了隸屬荷蘭殖民地的巴里島（Bali）舞劇表演，印象至為深刻。是年開始撰寫殘酷劇場理論，並發表「殘酷劇場宣言」。一九三八年，將其著述集結，出版《劇場與其替身》（*The Theater and Its Double*）。在這段期間創作長劇《頌西公爵》，並搬上舞台。此劇在公演前，雖受巴黎的劇場及時髦人士所矚目

❸，但演出反映不佳，只演了十七個場次，便匆匆落幕。

　　此外，為了尋找真正的原始文化，探索劇場與原始祭儀的關聯，亞陶於一九三六年，動身前往墨西哥，意欲研究當地的印地安文化儀式。但他在無意間，嚐到了印地安人儀式用的「摩根」（Peyote，具有麻醉作用的仙人掌植物）。因而一心認定，這是「國際的黑勢力」故意安排的，目的是要用毒品來毀滅他。因此，亞陶即刻返回法國。

　　一九三七年，亞陶因精神崩潰，被強行送入精神病院，往後十年，輾轉於治療機構與療養院之間，接受大量、強制的電擊治療，直到一九四六年，才獲釋出院。

　　次年，於「老鴿舍劇院」（Vieux Colombier），作出院後的首次公開演說，並將長詩作品──《結束上帝的審判》（*To Have Done with the Judgement of God*）錄製廣播。一九四八年，亞陶死於癌症。

第二節　劇場理論

　　亞陶最大的貢獻，就在其劇場理論，自從出版了《劇場與其替身》這本書，更為他在廿世紀劇場，奠定了不可動搖的地位。五〇年代以後相繼而起的實驗劇場，如巴霍特（Barrault），彼德・布魯克（Peter Brook），生活劇場（Living Theater）的貝克夫婦等，無一不受其影響。亞陶因巴里舞蹈的啓發，強調劇場的精神面。他認為，劇場應探討生命的內在、哲學以及宗教性靈的層次。他在寫給出版商的一封信中提到，「假如，（傳統）劇場是生活的替身，那麼，生活不過是『眞實劇場』的替身。」在他眼中，（劇場）藝術是更高層次的眞實，相對而言，物質的生命或存在，只是藝術表現的一個不完美的複本。在書中，亞陶認為，西方劇場所面臨的癥結問題，就在於當時盛行的自然主義劇場。在他看來，自莎士比亞開始，西

方劇場即偏向個人心理問題的探討，完全侷限
於理性與自覺的經驗範疇。然而，深藏於理性
之下的無意識層面，特別是不自覺的思想、行
動，才是生命及存在的根源。因此，亞陶宣告，
必須全面放棄自然主義，要在劇場裏頭重新發
掘人類經驗中，最重要、最根本的眞理與事實。
新的劇場，應著重於視覺效果，姿態動作，以
及劇場空間。亞陶認爲，西方劇場已經淪爲博
物館，只是文化的保存者，而非創造者，它與
社會大衆完全脫節，只屬於少數的菁英分子所
有。但需要徹底改造的，不僅是劇場，還有整
個西方文明。他說，所謂的西方文明，其實只
是一層罩子，它罩住了人性深處更深層、更原
質的眞實文化，並使其麻木。他更預言道，「似
這般的文明模式，終究要被遺忘。屆時，在我
們精神力量中潛伏的，不受時空侷限的眞正文
化，將可以重新展現，且更具活力。」因此，
亞陶主張，不要再用「智性」的意識、想法來
麻痺觀衆，而要藉著「痛楚」來撩撥、觸痛觀
衆的心靈深處。他更認爲，東方劇場才是「眞

正」的劇場，與之相比，西方劇場不過是個「替
身」。因此，西方劇場應向東方劇場，或者向古
老社會的原始儀式、舞蹈汲取靈感，以開發全
新的劇場形式。亞陶堅信，劇場能夠重新建構
人類的經驗，一如昔日的宗教儀式，對整個社
會來說，更具有心理治療的效果。

第三節　劇場與瘟疫

　　在《劇場與其替身》書中第一章，亞陶舉
中世紀的瘟疫作比喻，說明新劇場的社會功
能。他認為，劇場之所以存在，自有它淨化的
效果。劇場可以「強迫人們見到自己的本來面
貌，使面具剝落，現出世人的虛偽、謊言、怠
惰、下賤的一面……劇場之所以產生，是為了
排去集體的膿創。」亞陶指出，傳統劇場所搬
演的希臘、羅馬神話，早已是歷史陳跡，很難
引起觀眾的共鳴。在新的劇場中，新的神話將
取而代之。這種神話的特色是：反理性、反邏

輯。它將以「無理性的自發行爲」，使人進入暫
時的精神狂亂（delirium），經由這個方式，使
我們平常受理性壓抑的各種傾向，都傾洩而
出，進而滌淸我們的精神罪惡。這彷彿是古典
悲劇的淨化作用。它的影響，就好像是瘟疫，
由少數進入劇場的觀衆，漸次傳播出去，到最
後，將要擴及整個社會，摧毀整個壓抑自由的
文化型態。當所有隸屬理性所規範的社會制度
與禮儀規矩，都一一崩潰瓦解，一切強制的，
侷限人性的行爲模式，也都要消失不見。唯有
如此，人們才能獲得精神解脫，性靈自由。

第四節　殘酷劇場

　　亞陶認爲，爲了達到劇場的目的，就必須
強迫觀衆，面對他們最深層的禁忌。這就是「殘
酷劇場」的理念。亞陶曾先後二次發表「殘酷
劇場宣言」。他指出，殘酷並不表現於肢體的暴
力血腥，而是表現在道德層次上，他說，「殘酷

就是嚴苛……我們所說的，不是那種施加在你
我身上的，像把身體切作幾塊，或是把骨頭鋸
開的那種殘酷。它是在認同上，絕對超乎道德
的。它將把我們身體機能的所有感官知覺，都
緊緊抓住。」在劇場中，需把這種超乎道德的
殘酷，推到極致，直到人類可以忍受的極限，
如此，在演出結束以後，無論演員或觀眾，都
將筋疲力竭。特別是觀眾，「當他走出劇場，已
經不是原先那個人，而是深深陷入（劇場的經
驗），因而筋疲力竭，甚至會脫胎換骨，完全變
了個人。」

　　此外，殘酷也與神話有關。在亞陶眼中，
偉大的神話往往是晦澀、黑暗的，它等於是「自
開天闢地以來，初次的大屠殺與初次二性之分
的不斷衍生。這一切偉大傳說的曖昧邪惡，常
人若沒有處在屠戮、酷刑、流血的環境當中，
根本無從想像。」

　　然而，關於「殘酷」這個名詞，亞陶始終
沒有明確定義。一般認為，它是指生命（或生
存）的根本法則：沒有毀滅，那會有重生。這

種生命的殘酷面，原是人類經驗的重要一環，
但是長久以來，一直為現代社會所壓抑。另外，
亞陶也曾提到歐洲文明的殘酷本質。克里斯多
佛・因奈斯則以為，亞陶所指的，應是要回到
未有邏輯思考之先的知覺、意識，即最本初、
原始的生存狀態。

　　無論「殘酷劇場」為何，亞陶曾指出幾個
特色。第一，在此劇場中，必須顛倒善惡。他
認為，文明，尤其是西方基督教的道德要求，
根本就是設計出來的謊言和工具，完全是社會
上少數孱弱的菁英分子，拿來壓制多數的，真
正的強者。凡是與肉體相關的，發諸自然的行
為、反應，都被冠上「邪惡」的標籤。這樣形
成的文化，既不合乎自然，又充滿虛偽、矯飾。
因此，在殘酷劇場中，一定要突破文明人的「邪
惡」禁忌，要呈現出「全面」而「完整」的個
人。

　　其次，劇場中的肢體行為及表現，無不與
精神性靈相關。因此，劇場務必要發展出一套
特殊的儀式語言，直接對神經系統起作用。他

說，舞台是「具體、有形的空間，我們必須填
滿它。舞台也要求我們，要讓它說出具體、實
在的語言，這種語言要針對感覺來說話，而不
針對心智。」首先要做的是，要把西方劇場慣
用的言語表現及敍述方式，轉變成儀式咒語的
音韻形式。在視覺方面，則要重新尋回普遍的
肢體符號。他認為，這些用人體或道具構成的
符號，可以組成大家都能夠理解的圖形文字。
人們在觀看的時候，身體的感覺神經，直接就
可接收訊息。此外，亞陶更主張，要運用敲擊
樂器，催眠般的吟唱，以及刺激、煽動性的燈
光，使劇場有如原始宗教儀式，直入我們深層
的感官經驗。

第五節　劇作與舞台技巧、表演風格

　　亞陶終其一生，都無法成功地將理論與創
作結合。其實，在二次大戰之間，亞陶並未受
到太大注意，當時，對法國，甚至整個歐洲劇

場最具影響的，乃是克雷格 (Edward Gordon
Craig, 1872-1966)、阿皮亞 (Adolph Appia,
1862-1928) 及柯波 (Jacques Copeau, 1879-
1949) 等人。大戰結束以後，亞陶的影響力，
才漸漸提昇。但極為諷刺的是，儘管他的戲劇
理論風行一時，但他實際的創作，卻一直默默
無聞，鮮少有人理會。

　　就一個劇場工作者而言，亞陶的舞台生命
並不算豐富。他在一九二七至一九三五年間，
共製作了三齣完整長劇、四齣獨幕短劇，這就
是他全部的舞台作品。其中一部短劇《赭色胸
膛》(*Burnt Breast*)，已找不到完整劇本。除
此之外，亞陶還有一些零散的舞台、電影脚本、
演出計畫大綱，以及他在電影中稍縱即逝的鏡
頭，勉強可為後人提供一些線索。

　　做為一個超現實主義者，亞陶的最高理
想，就是將「夢境」搬上舞台。因此，早期作
品，大多緊扣「夢境」的主題。一九二七年，
亞陶推出劇作《愛情的神秘》(*The Mysteries
of Love*, by Roger Vitrac)，自認是，「劇場

中首見，成功地創造出眞實的夢境。」全劇充
斥著暴力，不可解釋的行爲。情節則前後矛盾，
不合邏輯。亞陶更認爲，在此劇中，他成功地
「具體呈現出愛人的焦慮、隱晦的犯罪動機，
以及愛人之間，彼此的孤立與性的欲望。」此
外，亞陶也深受史特林堡（Strindberg）與表現
主義的深刻影響❶。他在一九二八年，將史特
林堡的《夢幻劇》搬上舞台，也曾策劃《鬼之
奏鳴曲》（*The Ghost Sonata*）的演出。

　　亞陶深信，劇場眞實並不等於日常現實。
劇場要處理的，乃是人類最基本的衝動。因此
理想的劇場，必然呈現大量的衝突場面，同時，
還要將社會上僞裝、掩飾了的剝削行爲，不帶
道德批判觀點地，一一呈現出來。而猶不可免
的，戲劇一定含有性寓意。一九二九年，亞陶
執導劇作家維德列克（Victrac，見前註）的作
品《維多，或小孩掌權》（*Victor or the Chil-
dren Take Power*）。此劇也是一個夢境的展
現。一切現實生活中的時間感，以及視覺上的
比例，在舞台上都加以扭曲、反轉。主角維多，

是一個九歲男孩，他身高六呎，而且還繼續在
長。維多在他九歲生日的晚上，識破了中產階
級家庭的虛偽、矯飾，遂由一個模範乖寶寶，
變成一個專事破壞、顛覆的無政府主義者。他
打破父母心愛的昂貴瓷器，揭穿父親的姦情，
更逼得戴綠帽的鄰居上吊自殺。到最後，維多
自認已經歷盡人生，再沒有活下去的理由，於
是，他選擇結束自己生命。在劇中，亞陶任意
顛倒造句、文法，並使用無意義的，意識流的
語言。此外，他還使劇中一位美麗女子，只要
一開口說話，就猛放臭屁（爲求眞實的臨場效
果，甚至在劇院中施放臭彈），藉此強調表面的
虛僞和實質的不堪。

　　《頌西公爵》（*The Cenci*, 1935），堪稱是
殘酷劇場的代表作品，也是亞陶唯一一齣搬上
舞台的完整長劇。情節雖取自一個中世紀故
事，但亞陶把關於主角的行爲動機，以及良心
探討等細節，都一律刪除，只保留了粗略綱要。
這齣戲，可說是徹底的反理性、反邏輯、反善
惡而且反倫常。男主角頌西公爵，就是一個超

乎道德之外的，絕對「殘酷」的化身。他自認
代表命運，只遵守「自己」的法律，一意要實
現常人眼中的「邪惡」。頌西祈求上帝毀滅自己
的親生兒子，並在狂歡宴中，飲下兒子的血酒，
以示慶賀。他強暴女兒比亞翠絲（Beatrice），
使她痛不欲生。比亞翠絲企圖謀殺頌西不成，
反被頌西酷刑至死。這一連串亂倫、殺子、弒
父的情節，在在觸犯了道德倫常的最深禁忌。
頌西這個角色的所作所為，連教皇都拒絕干
涉。他既是自然力量的象徵，另一方面，似乎
也代表著基督教社會中，以上帝為名，加諸人
們的種種壓抑。然而，對亞陶而言，最重要的，
還是劇中激切的情感，強烈的衝突，以及悖於
常理的極端行為。至於，刪減後的敍事意象，
到底是不是連貫一致，就完全無關緊要了。

　　亞陶曾說，劇場中的一切，都要服從「超
現實主義的次序，也就是日常生活的無秩序。
一切都反應著更深層的夢境邏輯，彷如在剎那
之間，夢境霍然成真。」但從實際作品來看，
亞陶似乎欠缺了這種「點夢成真」的戲劇魔法。

劇評家克里斯多佛‧因奈斯（見前）認為，亞陶所有的劇作，幾乎全都是心理戲（mental dramas），多少也反映了他本人的精神、心理狀態。也因此，他往往太過陷溺於作品當中，而無法成功地導好一部戲。亞陶的導戲風格，帶著濃厚的自我主義，要求戲中每一個過程，所有成份，都由他嚴密掌控。曾與他合作過的演員表示，亞陶經常親身示範，演出每一個角色，他會把他的演出方式，定成一套規則，將之公式化，要求每一個演員照章行事。雷蒙‧盧婁（Raymond Rouleau）曾參加亞陶的《夢幻劇》演出，他對亞陶的導戲方式，印象至為深刻，寫下了生動的記述：

> 他（亞陶）事先並不做詳細準備……導戲的時候，彷彿不斷在探索自我，凝神靜聽來自潛意識的聲音。當我們進行第一次排演的時候，亞陶滾在地板上，整個人扭成一團，一邊用假嗓嘶喊……

> 亞陶導戲，強調整齣戲的精確排練與結構

之嚴謹，演出時，絕不容許有任何臨場的即興
表演，即便是最微小的細節，也都要精心設計
和排演。雖然，最終要呈現的，是一種（劇場
中的）紊亂、無理性，要給觀眾一個「出乎意
料之外，且幾乎不可能重複」的印象，但這都
是事先排演好的。而亞陶所做的舞台動作指
示，也是詳細、精確，幾乎像在編排舞蹈。例
如，他在《頌西公爵》的動作指示，有一段是
這樣的：

> 在此刻，比亞翠絲挺直身子，盧可蕊西亞
> （Lucretia）低下頭，每一個人都站起來，投
> 身到中央，頌西說，等等，大家又一起抽身退
> 開，一起移向左邊、右邊……在這個時候，大
> 家站起來，向前走一步……走二步……

除了在動作上要求嚴密，舞台的視覺效
果，也要符合超乎現實的夢境及潛意識世界。
亞陶一再強調，在劇場中，一定要使用「真實」、
「真正」的東西。他最反對的，就是在劇場中，
用紙板、布幕等彩繪成可以亂真的「假布景」、

「假道具」。他認為，舞台上可以具象，但不要一味寫實，更不能用假物模擬。因此，他使用眞正的爐子，眞正的床，但藉助視覺上的巧妙設計，（或扭曲自然的比例，或與劇中情境脫節）使這些取自現實生活的用具，可以超越現實生活，進入夢幻的層次，有如超現實主義畫家達利（Dali）筆下，那一個看似眞實，但卻是變形、扭曲的世界。例如，在《維多，或小孩掌權》劇中，他由舞台前方，垂吊下巨大、中空的窗框，彷彿在舞台上豎起了第四面牆，使得看戲的觀衆，好像窺看著他人隱私。另外，亞陶在《鬼之奏鳴曲》的企劃案中建議，因劇中情節是由外在、現實的情節，逐漸推移到內在、潛意識的夢境，因此，在舞台上，必須巧妙地結合眞實與扭曲、現實與虛幻。他認為，可在舞台上搭建立體、眞實的房屋，但故意做成與正確透視角度不合。同時，也要把眞正的窗戶、盆景等道具搬上舞台，唯將其尺碼加以誇大，並使用強烈的燈光照射，營造似眞似幻的效果。

第六節　亞陶與電影

在一九六四年，英國劇場導演彼德・布魯克(Peter Brook)曾嚐試以亞陶的「殘酷劇場」理論訓練演員，並將亞陶的短劇《血如泉湧》❺搬上舞台。事後，他表示，「要嘛，你就得將亞陶當成一種生活方式，百分之百地接受他，否則，你只好說，在他身上，有『某些東西』，是與劇場的某一種風格有關的。這個東西，是一些『特別的』、『侷限的』，幾乎是技術上的東西……」

克里斯多佛・因奈斯在其《前衛劇場》書中，將亞陶這種獨特的、技術上的東西，追溯到他早年的電影經驗。亞陶在創立「亞佛烈・傑瑞劇場」之前，已經完成了一部電影脚本(*The Shell and the Clergyman*)，而在「殘酷劇場」的蘊釀期間，也一直參與著電影工作。亞陶的作品多爲心理劇，強調內在層次，而《聖

女貞德列傳》（見前）的導演德瑞耶（Dreyer）
也曾表示，「我唯一追尋的，是生命本身……最
重要的，不是影像合成的客觀戲劇，而是主觀
的、靈魂的戲。」早期的默片，為了讓「沈默」
的影像「說話」，表演方式極盡誇大，常強調雕
像般的動作姿態，以及高度情緒化的反應。這
與亞陶一味貶低語言，強調肢體動作，以及情
感的強度，似有共通之處。亞陶也曾讚美電影，
認為，唯有電影藝術，才能實現他的理想，他
認為，所謂真實，可以分成兩種，一是外在、
有形、感官所能觸及的，另一則神祕而不可見，
隸屬精神、情感的範疇。在他以為，電影最神
奇的地方，就在於它能強調、突顯細節。在鏡
頭下，即使是不具生命的平常事物，也彷彿「活」
了起來，成為富含深意的意象。此外，電影也
可藉著剪接技巧，任意營造情節、行動的節奏，
變化氣氛，一下子是具體有形的世界，瞬間又
蛻變為潛意識的夢幻世界。但等到有聲電影出
現，亞陶便深感失望了。他撰寫文章，直斥「電
影的提早衰亡」，認為，有聲電影是個大笑話，

它使得電影失去了藝術價值，將所有的電影創
作，都貶爲「商業」與「商品」。

　　對大銀幕失望之餘，亞陶轉向舞台，企圖
把默片電影的手法，在舞台上盡情發揮。他喜
用誇大、刻意的姿態、動作、強光及擴音器來
造成震撼效果，或改變物體的透視、比例，以
及刻意強調細節……等等，無不襲用電影手
法。在《愛的神秘》劇中，他指出，「演出方式，
有時要給人『慢鏡頭』的感覺。」他要求女主
角麗雅（Lea），需以「顫動、虛假，但卻充滿
神秘性」的聲音說話。劇中另有一個廚師角色，
亞陶以假人飾演，該它說話的時候，就用幾個
擴音器，播放出震耳欲聾的單調聲響。他在《血
如泉湧》劇中，任意更動出場事物的外形、大
小，並配合形貌變化，改變移動的速度。他說，
要由「瘋狂的快速度」，一下子變成「慢得幾乎
想吐」。在《頌西公爵》裏頭，也運用類似的技
巧，並有些獨到的音效處理。例如，他預先錄
下大教堂的鐘聲，演出時，在劇院各個角落，
用擴大器大聲播放出來，使其震撼全場。其次，

在某些時刻，演出者每踏出一步，即配上真正
的腳步聲，或節拍器的擺動音效，也是用擴音
器的強音播出，以加強劇中的夢幻效果。同時，
亞陶更把都市工廠中，機器運轉的噪音，做成
了刑求比亞翠絲的酷刑室音效，為這個中世紀
故事，添加了深刻的現代寓意。而在燈光的設
計運用上，亞陶更有他獨到的見解。他認為，
燈光的真正價值，是在「減去舞台的物質層面，
使戲劇情節與行為，轉化成原始的、潛意識的
基調。」他在《血如泉湧》劇中，使用連續閃
光的攝影燈光，而在《愛的神秘》劇中，又別
開生面地，使燈光跳動，有如心跳脈搏的節奏。

　　然而，劇場終究不是電影。亞陶的種種嘗
試，似乎並沒有達到預期的效果。也許癥結在
排練的不足，以至於他的精心設計，不能達到
電影畫面的精確、流暢（因為欠缺資金，如《愛
的神秘》、《夢幻劇》等，開演之前，都只正式
彩排一次，而《維多，或小孩掌權》甚至不能
有完整的彩排）。另外，亞陶本身過於主觀，投
入的導戲及表演方式，也是因素之一。亞陶在

《頌西公爵》劇中，親自擔綱演出頌西的角色。
有些觀眾曾表示，「他的演技實在太差勁了，差
到令我們覺得很有趣。」導演巴霍特則認為，
在某些時候，亞陶的確演得一塌糊塗，但他也
有某些輝煌的片刻，確實做到使情境昇華，超
出現實生活的善惡道德，並營造出夢幻、壯麗
的場景。但無論如何，亞陶自視為獲得「全面
成功」的《頌西公爵》，在當時的劇評家眼中卻
公認是大失敗❻，而期待著「殘酷劇場」的「無
理性爆發」及真正的「心理治療」的觀眾，卻
在演出進行了一個多小時以後，終於「高興地
欣賞這一齣悲劇」。

第七節　結語

　　克里斯多佛・因奈斯認為，事實上，亞陶
的劇場並不如他的理論前衛，他是以「非常傳
統的方式，在既有的風格上，創造出新的表現
方式。」雖然亞陶在《劇場與其替身》書中，

一再強調東方劇場、北美印地安人巫術，以及
巴里舞蹈，稱之爲「眞正的」、「理想的」戲劇
形式，但這些或只是出自他個人的想像，或僅
有粗淺的印象。歸根究底，亞陶仍是自西歐二、
三〇年代的文化氣息中，滋養茁長。除了電影
經驗與超現實主義背景，亞陶在一九二三至三
五年之間，曾多次訪問柏林，對當時正蓬勃發
展的種種舞台實驗，印象至爲深刻，他的舞台
設計，有些也類似當時的德國劇場。但無論如
何，亞陶的地位，是不容非議的。他的劇場理
論，流傳下來，推動著繼起的實驗劇場。他所
主張的，如舞台現實必須獨立於日常現實，劇
場等於儀式，要由神話與民族記憶中，萃取原
型、夢境，以取代古老的英雄神話，強調空間
表現以及視覺、音響效果的重要性及象徵意義
……等等，無一不是當代實驗劇場的精神所
繫。

　　隨著《頌西公爵》的黯然落幕，亞陶也等
於結束了戲劇生涯。在他精神崩潰之後，入住
精神病院十年，其間，完全脫離了他熱愛的舞

台。一九四六年出院後發表的長詩，〈結束上帝
的審判〉，有一段如下：

> 最叫我痛惡、憎恨的、莫過於
> 表演或戲劇的這個
> 想法，
> 只因爲隨之而產生、以及
> 表現出來的
> 表象，與不真實……
> 這次廣播的目的，完全在
> 抗議這表象，
> 不真實
> 或是隨便那一齣戲的所謂
> 原則……。

　這或許是「殘酷劇場」的最後結論吧？

註釋

❶一九二四年，布烈東 (André Breton, 1896-1966) 發表
　超現實主義宣言，提倡「純粹心理的自動主義」。超現實
　主義者認為，藝術表現完全不要有任何理性、邏輯、秩
　序或道德考量，反之，要藉著意識流、自動寫作、隨機
　等方式來創作，同時，更要由夢境與幻想中擷取意象，
　要建構一個與現實完全沒有交集的世界。

❷亞佛烈‧傑瑞 (Alfred Jarry, 1873-1907) 為法國荒謬
　主義劇場先驅，代表作為《迂蔽王》(*Ubu Roi*)，一八
　九六年首演。

❸《頌西公爵》的首演日，因有來自希臘的喬治王子作為
　贊助人，同時，也因為亞陶發表的劇場理論，吸引了許
　多巴黎社會的時髦人士。

❹史特林堡 (August Strindberg, 1849-1912) 瑞典劇作
　家。初期由寫實主義出發，後轉向描寫夢境、夢魘的世
　界，奠定表現主義的戲劇形式。

❺《血如泉湧》(*The Spurt of Blood*)，劇本已有中譯，
　見鍾明德著，《現代戲劇講座：由寫實主義到後現代主
　義》，書林，台北。

❻根據當時的演員及劇評家描述，演出《頌西公爵》時，
　一度陷入了混亂場面，觀眾或是高聲怒罵，或是大聲叫
　好，整個劇院亂哄哄的，都是座椅起落的噪音。

附錄：殘酷劇場（第一次宣言）

不要再濫用劇場的概念了。劇場唯一的價值，就在它與真實及危險之間，那極痛苦，但又不可思議的關係。

這樣說吧，劇場的問題，值得大眾關注。其中含意為，既然，劇場必須透過外在、有形的層面，表現在空間上（事實上，這是唯一的真實表現），那麼，劇場就得全面而有組織地，善用藝術及語言的魔法，使它成為全新的驅邪魔咒，要旨在於，我們若不賦予劇場自己的語言，劇場就不能擁有獨特的行動力。

換句話說，曾被奉若神明而不可動搖的劇本文字（Text），我們切不可再依恃。重要的是，莫再拿文字來壓制劇場，而要在姿勢與思想的中途，重新尋回獨特的語言概念。

這種（獨特的）語言，我們很難去定義它。只能說，相對於口語對白的表現可能，這種語

言極富於空間表現。同時，劇場若能取代口說
言語，就能超越文字，往空間發展，而直接撼
動、分裂我們的感官知覺。這是屬於聲調變化
的時刻，或者關於某個字眼的特殊發音。在此，
（除了聽覺的聲音語言之外），還包括了由物
體、動作、態度、姿勢所組成的視覺語言。不
過，先決條件是，這視覺語言的意義、形貌
（physiognomies）及其組合，都要執行到成為
符號，並使符號組成一組字母。劇場一旦意識
到這空間語言（的存在），這由聲音、哭喊、燈
光，以及擬聲字構成的語言，劇場就得將它們
組織起來，使之成為真正的圖形文字（hiero-
glyph）。此外，更要藉角色、道具的幫助，善
用其緊密關係與其象徵意義，使與我們所有的
器官內臟，在任何層次上，都產生關聯。

　　因此，劇場的問題是，為了拯救劇場，不
使劇場淪為心理學及「人類利益」的奴隸，我
們必須創作一套由表情、姿態及言辭所構成的
形而上學。然而，若是缺乏真正的、形而上的
意願，一切努力都將白費。這就要訴諸某種不

尋常的思想。這種思想，本質上並無侷限，甚
至無法用形式描繪。它所觸及的，是「開天闢
地」（creation）、「變化生成」（becoming）、以
及「混沌」（chaos）等相關的宇宙法則、同時，
它更提供給劇場一個，就目前來說，還是相當
陌生的領域的初步概念，這種思想也能在人、
社會、自然以及物體之間，劃上熱情的等號。

　　此外，更要知道，我們不是把形而上的思
想，直接搬上舞台，而要在舞台上，營造出相
關的，你或可稱之為誘惑，或是吸入的氣息。
至於，要如何導入這些誘惑呢？有許多方法。
比方說，幽默以及它本身的混亂、無政府（anar-
chy），詩與它的象徵主義、意象，都足以提供
一些基本概念。

　　在此，我們必須提到，關於這種語言的特
殊物質層面，也就是說，關於它影響我們感覺
能力的各種手段和方法。

　　若說這種語言包括了音樂、舞蹈、啞劇及
模仿劇，這也等於白說。的確，它運用動作，
合諧、韻律，然而只限於當這些動作、節奏都

合和而成一個主要表現，而不致於突出任何一種藝術形式。但這並不表示，它不使用尋常的動作、平常的情感。它把日常動作當做跳板，好比是「幽默就是破壞」(humor as destruction) 一樣，以這個方式，笑的侵蝕力量，便能安於理性的習性。

不過，藉著全然「東方」的表現方法，這具體、客觀的劇場語言，就可以魅惑我們的器官臟腑，將之納入羅網。它流入我們的感官知覺。它丟掉「西方式」的言辭用法，將字句轉換成咒語。它拖長音調，運用顫音以及其它的音色特性。它狂野地踐踏節奏，它堆砌、驅策著種種聲響。它要刺激、麻木我們的感覺，魅惑並攫住我們的感官。它釋出新的、姿態上的一種抒情意味，使之凝於大氣之中，擴散周遭，終將勝過語言上的抒情意味。到最後，它將傳達出姿態、符號底下所潛在的，全新而深刻的智性。如此一來，便可脫出受理智壓制的語言，而提昇到驅邪魔咒的莊嚴、神聖。

這一切魅力、詩，以及所有魅惑人的直接

方法，如果不是以肢體、行動，作某種性靈的
追尋，那麼，一切都是徒勞。眞正的劇場，如
果不能給我們一種創造感，一切也都是白費心
機。創造，要在許多層面上完成，但我們卻只
擁有一面。

　　至於，我們的心智是否能夠征服並理解這
些其它層面，那一點也不重要。倘若能夠，反
要貶低了這些層次，變得旣無趣又沒有意義。
最重要的，是要以積極、實際的方法，深入更
深刻、更敏銳的知覺狀態。這就是魔法與儀式
的眞正目的。劇場不過是它（此眞正目的）的
映像而已。

第二章
葛羅托斯基與
「貧窮劇場」

　　葛羅托斯基很特別。為什麼呢？就我所知，自史坦尼斯拉夫斯基以來(Stanislavski, 1863-1938) ❶，再沒有任何一個人，像他這般，對演戲 (acting) 的本質、現象、意義，以及演出時，在肉體、心智及情緒上必經的種種過程，對這一門科學與其基本特性，研究得如此的深入而透徹。

　　——摘自彼得‧布魯克，《走向貧窮劇場》導論

第一節　波蘭實驗室劇坊

一九三三年，葛羅托斯基 (Jerzy Grotow-
ski) 誕生於波蘭東南方小鎮 (Rzeszow)。在他
十六歲時，曾因重病入院一年，對他產生深刻
的影響。自一九五一年起，接受演員訓練，曾
遠赴莫斯科學習史坦尼斯拉夫斯基的表演方
法。一九五六年自亞洲旅行歸來，先後在克拉
寇 (Kraków，波蘭南方)、歐普勒 (Opole)
等地，從事劇場導演工作。一九五九年，與評
論家法拉森 (Ludwik Flazen)，共同創立波蘭
實驗室劇坊 (The Polish Laboratory Thea-
ter)，致力於劇場實驗。劇坊以研究工作爲重
點，作品多由個別的研究議題發展而成 (前後
大約有十部戲)，因此，由一九六五年起，劇坊
正式成爲「表演研究中心」，並獲政府支助。在
成立初期，劇坊的活動只限於波蘭境內，觀眾
也只有少數特定人選。直到一九六五年，劇坊

的早期成員尤金尼歐・巴巴 (Eugenio Barba
義大利人，本身也於一九六四年成立Odin劇
場)，出版了《尋找失落的劇場》(*In Search of
the Lost Theater*) 一書，將實驗室劇坊介紹給
歐美人士，劇坊從此聲聞國際，走上世界舞台，
另外，尤金尼歐・巴巴也促成了《走向貧窮劇
場》(*Towards A Poor Theatre*)一書的出版。
書中集結了與劇坊有關的論述文章，或爲葛氏
親筆，或由他人撰寫。一九六六年，劇坊將其
劇作《忠貞王子》(*The Constant Prince*) 帶
到巴黎國家劇院演出，對西歐劇場造成相當衝
擊。同年，又與英國皇家莎士比亞劇團合作，
贏得劇團導演彼德・布魯克的極力推崇。隨後
數年，劇坊陸續巡迴倫敦、紐約等地。

第二節　貧窮劇場

　　當葛羅托斯基在歐普勒小鎮 (Opole) 成立
實驗室劇坊時，他已經開始探討新的劇場形

式。有趣的是，當時葛羅托斯基尙未聽說亞陶
或他的劇場理論，但他發展出來的劇場概念，
卻與「殘酷劇場」有些共通。葛氏認爲，在今
日，劇場唯有停止與電視、電影競爭，才有生
存的可能。換句話說，劇場應該致力於發展它
獨特的，不同於電影、電視媒體的特質，這個
特質，就是在演員與觀衆之間所產生的，立即
而直接的互動關係。葛氏稱之爲劇場中「集體
的自我探索」。他認爲，劇場的本質，就是這種
活生生的知覺交流，劇場的目的，就是要使觀
衆及演員，跨越彼此心靈的疆界，尋求交會與
溝通。因此，實驗室劇坊所致力研究的，即爲
劇場的溝通。概括地說，共有兩個主要概念：
首先，劇場應是儀式化的共同經驗；其次則是
「貧窮劇場」(Poor Theater)。

　　葛氏認爲，在現代社會中，劇場就好像原
始部落的儀式、祭儀一般，藉著劇場，可以釋
出社會族群的精神力量。但維繫原始社會儀式
的信仰共同體 (community of belief)，早已
失落殆盡，因此，今日的劇場，須在人類性靈

經驗中，尋找最深層的，獨立於宗教之外的「原型」（archetype）。這種原型，可分由經驗、行動及意象各方面來探索及呈現。正因如此，演出的最終目的，不在於敘述，或演繹情節故事，而是要尋找劇本故事中的原型，並藉著精神性靈的體驗，賦予我們生存的意義與生命的法則。

為達到上述的目的，葛羅托斯基提出了「貧窮劇場」一詞。所謂「貧窮」，乃是相對於電視、電影在製作上所運用的科技技術之「豐富」而言。葛氏以為，劇場的出發點，不在於累聚各色奇巧，極盡聲色之娛，相反的，是要去繁就簡，除去所有溝通上的障礙。因此，「貧窮劇場」不主張華麗的服裝燈光，或具象的布景。一切以演員與觀眾的互動為主，凡是不屬於必要之物，都可以一律刪除。

「貧窮劇場」以演員為核心，重點放在演出者本人，而非「角色」。傳統劇場中，演員必須藉著化妝、戲服，以及心理代入的方式，將自己轉換成劇中角色。如此一來，真實的演員

本人，反而被掩蓋在「角色面具」之下，不復
辨認。貧窮劇場強調演員的自我探索與自我顯
現。演員不僅不需代入或轉變成另一個「角
色」，還要以自身經驗爲基礎，在排演的過程
中，剝去自己在日常生活中，慣於掩飾、說謊
的「外在人格面具」，以自己赤裸裸的本貌眞
性，來面對觀衆。正如葛氏所言，「劇本的角色，
我們當它是彈簧墊，要拿它作工具，用來研究
這日常面具底下，人性最深之處。如此，才能
暴露及獻出這生命體的中心。」葛氏以爲，演
出的時候，當演員達到自我顯現的極致，也就
是說，當他的生命本體完全開展的時候，演員
就能超越自我，使性靈昇華而到達「神」的境
界，這就是「性靈顯現」(translumination)。
在此刻，「由他生命體最隱密、最深層之處，一
切靈肉之力量都將浮現；當所有力量都聚合爲
一體，性靈的光芒將照澈肉體，原原本本地呈
現出來。」

　　爲達到這個理想境界，貧窮劇場發展出獨
特而完備的演員訓練方法，稱之爲「精神肢體

訓練」(Psycho-physical Training)。顧名思義，它是要透過精神與肉體的關聯，使演員能突破心智的種種障礙，探索並解放潛意識。葛氏以為，我們在日常生活中，常常不自主的要控制自我，這其實是一種自我封閉。唯有在肉體極度疲乏的時刻，才能衝破這些限制。因此，他特別著重肢體訓練，在排練的過程中，一再要求演員超越個人的肉體極限，使他們處於筋疲力竭的狀態，進而消除心智的侷限與障礙。也就是說，演員要不斷挑戰自己的身心極限，要能做出「不可能」的事情，使觀眾嘆為觀止，而這便是劇場的魅力所在。換句話說，理想的劇場，就是要「穿越（你我的）邊境，超出極限，填補空虛，充實自我。」

　　從創作方面來說，初開始，劇坊會採用一個現有劇本（或自行發展劇情大綱），然後，在排演的過程中，藉著即興創作的方法，把劇中的外在情節或事件，一一轉化為內在的情境。到最後，往往以夢境、幻覺或者回憶的形式出現。在這個過程中，一方面要尋找劇中原型，

再以原型為基礎，捨去無關的枝節，重新建構
新的腳本。總之，重點全放在演員的個人經驗
與其自我探索。劇中任何對話、情景，對演員
若不具有重大意義，都可以刪去。此外，隨著
排練、演出的過程，演員若得到更深的體會，
往往會重新改動場景、腳本，甚至更動全劇的
主題。例如，《衛城》（*Akropolis*）一劇在一九
六二到一九六七年間的演出，前後共產生了五
個版本。

　　劇坊強調精確、嚴謹的表演。即使在排演
和創作的過程中，都運用即興技巧，並鼓勵自
由聯想與發展，但在正式演出時，絕對要依照
排演結果演出，絕不容許臨場的即興效果。

　　若以表演風格來看，大體上來說，有些接
近「表現主義」的風格。葛氏強調，演戲不在
於詮釋「個別」的「人格」或「個性」，而是要
呈現出基本、普遍的人性，也就是說，必須呈
現出大家都能接受、認可的「人」(human
being)。因此，劇坊在排演過程中，要求演員，
逐漸發展出獨特的姿態和聲調，藉此顯示出個

人潛在的生理、心理反應。具體而言，大約有幾項特點：

第一，演出時，演員不使用化妝，也不戴面具。但以特殊訓練方式，使演員僵化自己的面部表情，而形成某種「人肉」面具。目的在壓抑具有個人意味的五官特徵，而展現出普遍的，不具個人色彩的「類型」。

其次，表演時，盡可能地延伸每一個動作、姿勢，避免有模擬日常生活或實際行為的動作，只保留表達情緒反應或心理狀態的動作。

第三，要呈現出榮格心理學上的原型（Jungian Archetype）。將大家都很熟悉的宗教雕像姿態，不斷地在舞台上重複使用，並重新加以組合、詮釋。經常出現的，例如類似中世紀時自我鞭苔的宗教遊行，朝聖者的行列，以及最常見的，如基督上十字架的造型，或者聖母抱耶穌悲慟像（piéta）的姿勢……等等，無不取自波蘭深厚的宗教傳統。

最後，貧窮劇場並不是由「角色」的特性或態度來發展舞台動作，反而要將一切表現或

者定義特定人物的姿態和動作，都加以刪除。

　　總而言之，貧窮劇場的目的，是要去除所有外在的，不必要的設施，而把觀衆的注意力，完全放在純粹的舞台表演。因此，一切舞台與空間設計，也在剷除障礙，促進演員與觀衆的交流、互動。貧窮劇場廢去鏡框式舞台，採用完全彈性的空間設計，針對每一場演出需要而調整。劇場也不使用傳統的布景，只會依實際的需要，安置一些平台、鋼管、手推車之類，具有實用性質的大型道具。一般道具也儘量精簡，著重在實用性，以及潛在的象徵意義，並視之爲表演者動作的延伸。化妝是絕對不用。戲服非常簡單，具有實際用途，但不代表角色的身分個性。因此，不論演員是不是更換了角色，或者有了情境的改變，通常是一服到底，不再換裝，在燈光方面，則使用簡單，固定不變的照明方式，由昏暗的燭光到耀眼的水銀燈，各依劇情需要而使用。劇中一切的音樂、音響效果，也全部由演員來做。一般是以人聲吟唱、發聲，或者用敲擊道具、身體的方式，

只有極少數場合，也使用一些樂器。總之，要把傳統劇場的外在技術、方法，減到最基本的程度，讓演員回到自己的根源，完全藉聲音、姿態、表情來傳達訊息。

在葛羅托斯基的劇場中，除了演員之外，最重要的，就是觀眾。對他來說，劇場有如古老的儀式，能夠參與的，也只有少數特殊人選。同時，爲使觀眾及演員達到最深層的性靈溝通，劇場一定要限制觀眾人數。通常定在四十人到一百人之間。葛氏從不希望觀眾直接參與演出。而是要藉著空間的安排，使觀眾在不知不覺之間，融入劇中情境，扮演觀眾應有的角色。舉例來說，劇坊在一九六一年演出的《祖先》(*Ancestor*)，完全摒去舞台，使觀眾隨意散坐，演員則在觀眾的週圍，分別演出。如此一來，觀眾很容易隨著身旁的情節變化，不由自主地捲入劇中，甚至在劇情高潮的時刻，自動加入了豐收慶典的歌詠舞蹈。但同樣的空間處理，卻也可能導向相反的效果。一九六二年演出的《衛城》（見前），演員飾演集中營囚犯。

他們在觀眾之間演出，任意穿梭，完全無視於
觀眾的存在，在此，演員代表了「死亡世界」，
他們與觀眾的「活人世界」毫不交集。而藉著
演員對身旁觀眾的疏離、冷漠，也可營造出夢
境的印象，使演出進入潛意識的世界。

第三節　　早期重要作品

　　實驗室劇坊的前十年，經常以傳統上神聖
而不可侵犯的題材或禁忌，做為創作素材，或
加以抨擊，或刻意挑戰。另外，也會採用原始
神話傳說，但在劇場中，將善惡顛倒、逆轉。
《浮士德》一劇為早年重要劇作，在一九六三
年演出；此劇改編自馬婁（Christopher Marl-
owe, 1564～1593）原著。劇坊重新建構劇本，
把上帝描寫成凶惡的神祉。上帝用祂的法律造
成陷阱，使人類落入道德倫理的衝突與掙扎，
大魔鬼梅菲斯塔弗利斯（Mephistopheles）則
是上帝派來的挑撥分子。劇中主角浮士德，在

馬婁筆下原是個墮落的學者，劇坊卻將他重塑
爲聖人原型。主要意象則集合了「殉道者」以
及「最後的晚餐」。劇情設定在浮士德出賣靈魂
的晚上。演出時，場中擺下三條長桌，做爲全
劇的布景和舞台。觀衆進場的時候，浮士德已
經坐在中間長桌的主座，邀請觀衆隨意揀個位
子（三條長桌旁的座位）坐下。等到觀衆坐定
以後，浮士德便開始敍述他的一生，就在他的
倒敍聲中，一幕一幕片段的，跳接而不連續的
場景，也在長桌上逐次演出。在這劇中，表演
者與觀衆非常地貼近，以至於某些激烈的打鬥
場面，甚至要威脅到觀衆。

　　其次，一九六二年首演的《衛城》，也是改
編作品。取材自波蘭劇作家維斯皮昂斯基
（Wyspiański）的同名劇本。原著中（原劇於
一九〇四年首演），敍述在復活節前夕，位於波
蘭西南方的克拉寇宮庭大敎堂（Kraków）中，
所有雕像、繪畫以及掛氈上的人物（包括聖經
與荷馬史詩上記載的重要人物），都一一復活，
最後，在基督的帶領下，一起去挽回歐洲的歷

史錯誤。葛羅托斯基將地點改至距克拉寇僅卅五英哩的奧希維茲（Auschwitz），也就是二次大戰期間，納粹的集中營所在地。劇中人物則改爲集中營囚犯。他們正在納粹的逼迫下，建造自己的焚化爐。

　　劇坊在觀衆席的中間，設置一長方形的平台，上面堆滿著破銅爛鐵。開演時，先有位穿著破衣服的小提琴手，拉著提琴，招喚演員上場。囚犯都穿著粗布罩衫，脚上踩著木鞋。他們一邊工作（敲打著台上的金屬碎片），一邊陷入了幻想。整齣戲便以囚犯的心思和精神狀態爲重點。同時，西方古典文學中的神話、典故，也由囚犯口中說出，時而把故事搬演一段，或加以嘲諷、歪曲。劇終時，在囚犯的幻想中，基督終於出現（由一具無頭的破布玩偶代表），衆人在祂的帶領下，慢慢地走進了刑場（焚化爐）。

　　《忠貞王子》（*The Constant Prince*）爲劇坊另一力作。此劇於一九六六年赴巴黎戲劇節演出，使西歐觀衆大爲震撼。同樣也是改編

作品。取自西班牙作家喀得隆（Calderón, 1600-
1681）同名戲（*El principe constante*），它主
要表現出，高貴的人，如何超越肉體的痛苦，
克服酷刑。在原著中，描述王子費南多（Fer-
nando）率領葡軍攻打阿爾吉爾（即今之阿爾吉
利亞港市）的歷史事件。王子的軍隊節節勝利，
眼見即將獲勝，王子卻失手被俘。但任憑敵人
酷刑加身，王子始終不肯屈服，不願以退軍條
件來換取自己性命。最後，葡萄牙軍隊在王子
鬼魂的帶領之下，終於佔領阿爾吉爾。

　　葛羅托斯基大肆更改原作。首先，他拿掉
了劇中的基督教架構，重新塑造王子的角色，
使他因為人性的邪惡而受痛楚。其次，他任意
更改對話，改動前後次序，並大肆刪減劇文，
只保留不到三分之一的原著對白。同時，在劇
情緊張之處，他更加入波蘭的宗教吟唱。而原
著中只隱約暗示的愛情故事（發生在費南多王
子與阿爾吉爾公主之間），反而變成了劇情的
主線。

　　喀得隆的原劇共分三幕，每幕各有三景，

前後含括了九天的故事。改編後,「外在」的情
節行動都轉變成「內在」情境,主要在呈現出
「王子」如何因肉體的痛苦,而獲致聖靈。整
齣戲濃縮成一個單一情節 (action),並以音樂
分成七個段落。重點則放在王子的三段獨白,
每一段獨白,各有主題。第一獨白是:「為信
仰而死」,王子在狂喜中,不斷重複地說:「如
此一來,眾人皆能見到,因為信仰,使我忠貞
不變。」在這獨白聲中,王子將達到性靈顯現
(見前)。第二獨白旨在表達肉體的屈辱和痛
苦。最後,在第三獨白中,王子將歌誦殉道的
喜樂以及精神的報償。這一段在原著中,應是
由王子熱切地歌誦,訴說慷慨就義的歡樂,但
劇坊在演出時,卻使王子在詠嘆中,一面爆發
出笑聲。在此,不但突顯出「角色」與「演出
者」的不同,另外,也避免成了刻板的基督教
聖徒樣板。

　　費南多王子一角,由劇團的靈魂人物西耶
斯拉克 (Ryszard Cieślak) 飾演。他在整個演
出過程中,必須承受著常人無法忍受的身心極

限。而他也的確能夠依劇情需要，在每一段獨白聲中超越肉體極限，達到性靈顯現的境界。如此極度的身心要求，我們只消看看下列這一段腳本，便可想像：

裴妮可絲（Fenix，即阿爾吉爾公主）把紅布捲成一條鞭子。她一邊說，「爲我們禱告啊！」一邊鞭打王子背脊。王子的背脊被打得愈來愈紅，旁觀的宮廷人士都跪了下來……

「小步舞曲──第一哭」：

鞭打結束，費南多王子轉身，投在地上，和著波卡舞曲的節拍，哭得像個小孩子……所有的人，除了王子和裴妮可絲，都就著王子的「波卡舞曲」稍做變奏，跳了一曲小步舞……王子閉起眼睛，把襯衫揉成一團，重打自己小腹。他一隻手抓住頭髮，把頭在地板上揉擦……他猛烈擊打著自己的臉頰與生殖器官……他攤平在地板上，一邊啜泣，一邊舔著地板……啜泣聲愈來愈清楚，終於顫動而迴盪四周，「好像大教堂裏的佈道聲音，縈繞著耳

際。」裴妮可絲跪下來，柔聲向王子告白……
王子回應她，語音清亮而悦耳。王子坐起，裴
妮可絲跪在他身旁哭泣。「王子的坐姿需像
波蘭民間傳統中，大家都極爲熟悉的基督坐
像姿態。」

《忠貞王子》所要表現的，乃是精神對肉
體的勝仗。爲了強調整個肉體受苦以及精神昇
華的過程，演出時，舞台設計成長方形，觀衆
則環繞著舞台四周，坐得高高的，並在觀衆席
與舞台之間，豎起圍柵。觀衆必須透過柵欄的
空隙往下看。這樣的空間效果，給人醫療手術
室的聯想。在觀衆注目之下，費南多王子（西
耶斯拉克）就在中央小平台上，經歷極度的身
心痛楚，煥發出性靈光芒。對每一位觀衆而言，
整個過程也是一項考驗，彷彿接受了一場心理
治療，而有深刻的精神體驗。

第四節　源劇場或超越劇場
　　　　工作坊

　　經過十多年的實驗劇場探索，葛羅托斯基終於體悟到，不論如何努力，只要劇場的形式存在一日，觀衆與演員之間，永遠不會有自然的關係。在劇場中，觀衆永遠是被動的，永遠是思考者與旁觀者。他說，「觀衆一詞，是戲劇性，也就是僵死了的字眼，它完全不含有交會（meeting）的意思，也就是說，它根本排斥著人與人之間的關係……」。❷

　　自一九七〇年初開始，葛羅托斯基正式宣布，他不再做任何劇場演出，而要致力於超越劇場（或類比劇場，para-theatrical）工作坊的探索。過去，波蘭實驗室劇坊強調演員本人的超越、成長，如今，超越劇場工作坊則將重點放在觀衆身上，轉而關注「一般人」的原創力。葛氏認爲，劇場應扮演媒介的角色，要透過戲劇活動，促進「觀衆」的思想與情感交流，

使之成爲健全、完整的個人。因此，工作坊以
「觀衆」爲對象，透過精心設計的活動行程，
激發個人潛在的生命力，豐富日常生活。這種
劇坊的活動，葛羅托斯基也稱之爲「源劇場」
（Theater of Sources）；並說到，這樣的劇
場，能夠「帶領我們，回到生命的源頭，將本
初的知覺，引向最基本的，活生生的經驗。」

　　爲了開發這類原始的知覺經驗，葛羅托斯
基轉向基督教以外的宗敎傳統，尤其是古老宗
敎文化的肢體訓練方法、例如印度的瑜伽術，
北美印地安人巫術、中國及日本的武術、太極
等等。初期的工作坊型式是，將少數特定人選，
帶到一處偏遠的地方，使他們共同生活，同時，
透過他們每一個人主動設計、參與的儀式和活
動，使這群原本陌生的人們，逐漸褪去人與人
間的謹愼、戒懼，達到最深度、最根本的相互
交流，同時更希望所有的參與者，藉著這樣的
經驗，能在日常生活當中，找出失落已久的戲
劇與儀式的內涵，並將之重新建構。

　　工作坊的規模，由少數人開始，逐漸擴大

增長，一九七五年六月，在波蘭的華沙國家劇院舉辦一個大型的「假日工作坊」（Holiday Workshop），開放自由報名，參加者多達五千人，其中包括了多位歐美實驗劇場的知名人物（如彼德・布魯克、約瑟・查芹、尤金尼歐・巴巴、安德烈・葛雷果理……等等）。

工作坊選在一荒遠的鄉間舉行。附近有一座山峯──火焰山（Mountain of Flame），位於洛滋拉夫（Wrocfaw）市附近，此山與附近的山林、田野，都屬實驗室劇坊所有，因此，既有隱密的好處，也能保障參與者的安全。活動分三個階段進行，分別是：不眠之夜（night vigil）、道（the way）以及山之焰（mountain flame）。在第一階段，主要爲測試，在活動中，選出「已覺醒」的人，繼續下面兩個行程。

第二階段則是嚴格的考驗。在深夜裏，將人們用卡車運到森林深處，把他們單獨拋下，讓他們打著赤腳，跟隨鼓聲的方向，各自摸黑奔跑。不論天候狀況如何，參加者一定要在森林中露宿一晚。整個旅程長達四十八小時，無

論在生理或心理上，都是一項艱巨的考驗。葛氏將這段過程，比之為「通過嚴格考驗的啟蒙儀式」(initiation by ordeal)，希望透過這樣的經驗，使人重回到「野生動物」狀態，重新去經驗天賦的嗅覺與觸覺。唯有如此，人們才能從相沿成習的心智習性和惰性當中，解脫自我，全面地接觸大自然，感受大自然。

在整個旅程當中，也安排了類似劇場的活動。例如，走出森林以後，嚮導會以鼓聲，將人們引到溪邊，進行「洗禮」，之後，再用鼓聲指引他們到達營火旁邊，圍著火堆，就著鼓聲，舞到天明。等到日出時分，大家先用過早餐，接著，就分成幾個小組，當場做一些即興遊戲。而在第二階段將近完成之際，地平線上的山峯已遙遙在望，這就是工作坊的象徵和最終目的，火焰山。

對參加的人們而言，這不僅是印象深刻的經驗，更喚起了個人意識的甦醒。理查・曼能 (Richard Mennen) 曾經描述他個人的深刻感受，他寫到，當他面對考驗的時候❸：

當時，我很害怕，不知道將面對什麼情況，又耽心自己無法完成……接下來，大約有二、三個小時左右，我根本不知道自己在做什麼。我們跑一陣、走一陣，穿過森林，涉過溪水，在滿月底下，穿過野草齊胸的野地……我的雙腳開始不聽始喚，痛得我幾乎跑不動。但我知道，只要我開始認輸，要不了多久，我就要躺在地上了，所以，我咬著牙繼續奔跑……有時候，什麼也看不見，還是跑下去……最後，我是最後到達營火的人……在那裡，荒野中的火光，舞動的人影，還有那鼓聲、迴盪在夜色之中……

度過艱難的考驗以後，接著，是一段新奇而嶄新的感受：

對方才所經歷的一切，心頭突然泛起莫名的恐懼……到後來，突然發覺，原來，自然界和我的關係，是如此地深切。我開始動手去挖掘根源。我跪在新犁過的田裏，用手挖著鬆軟的

　　泥土，下面滿是各種植物的根。我問土裏的
根，我倒底是誰？……我愈挖愈深，整隻手臂
都陷入泥中……愈挖下去，愈是深深覺得，就
在我身體裏頭，藏著某種東西，它很有力，像
生育、性，或者死亡，是很可怕的，但又少不
了它……我不知道它是什麼……但它是某個
東西，或者，這就是我們的根源……

　　光就外表形式來看，「假日工作坊」似乎完
全不同於實驗室劇坊的早期作品，然而，若深
入探討，我們不難發現，「源劇場」濃厚的儀式
性與其性靈追求，仍是承繼著「貧窮劇場」的
一貫精神。所不同的是，在「源劇場」中，觀
衆不再是旁觀者，而是眞正參與「儀式」的「演
出者」。類似這樣的工作坊。葛羅托斯基並不是
第一人。在一九六〇年代末期，美國舞蹈家安
娜‧哈普琳（Anna Halprin）早已在舊金山創
立「舞者工作坊」，利用舞蹈以及舞劇的型式，
激發學員的內在潛能，並爲人們設計各種儀式
❹。另外，將劇場活動（或類似劇場活動）與自

然環境結合，也早就有人嘗試過。例如，一九七二年，美國實驗劇場導演羅伯特‧威爾森（Robert Wilson），曾在伊朗的戲劇節中，主導一個長達七天七夜，且分別在七座不同山上舉行的環境劇場活動。雖然，在威爾森的劇場中，仍是以演出為主，且動用了將近五十位演員，但他在整個過程中，也安排了一些「發生」情境❺，引導所有的觀眾參與。

　　除此之外，我們也可以追溯到波蘭的文化傳統。波蘭本身有許多著名的宗教節慶，有些已流傳了四百多年的歷史。在這些節慶中，常見到戶外的戲劇演出，動輒吸引數萬人潮，每每將整個社區、城市，變成一座露天大劇場。「我主受難節」（Celebration of the Sufferings of the Lord）即為一著名節慶。慶典長達七天。在這期間，把「聖週」（Holy Week）的大事，一一搬上舞台重演。表演場所則分布在綿延六英哩長的二十四所大小教堂前庭。觀眾不但隨著劇情而移動，同時，也等於擔任了劇中的群眾角色，自然而然地融入劇中。另外

還有一個「基督變容節」（Transfiguration of
Christ），完全在山中舉行。

　　隆那・葛萊姆（Ronald Grimes）在他的
《表演藝術新方向》（*New Directions in Per-
forming Arts*）一書中，將「假日工作坊」比做
朝聖的旅程，他說：

> 朝聖就是人的移動。或是由外在環境的家，或
> 是由文化、性靈深處的居所出發，前往一個遙
> 遠的地方──通常是一座山──去追尋一個
> 他人可以分享的冒險旅程。當他下得山來，他
> 將要到達一處全新的，或已經煥然一新的家
> 園，或是終點站，說得簡單些，這人等於走上
> 了尋根的旅程……葛羅托斯基把他的（劇坊）
> 空間稱爲超越劇場（的空間），但它也帶有濃
> 厚的宗敎意味，絕對是超越（或類似）宗敎的
> （para-religious）……

　　一九七五年以後，葛羅托斯基致力於研究
各民族文化的祭典活動，包括：日本、印度、
海地、墨西哥及非洲等處，並不斷以研究所得，

改進從前的舊作。

　　一九八四年，波蘭實驗室劇坊始宣告解
散。

註釋

❶史坦尼斯拉夫斯基 (1863-1938)，俄國戲劇家，創辦「莫
斯科藝術劇場」。

❷原文摘自《劇場戲劇評論》，一九七〇年 (*Theater
Drama Review,* Vol, 17, 1970)。

❸《戲劇評論》(Grotowski's Para Theatrical Project,
Drama Review, Jan, 1976)。

❹關於舞者工作坊，見本書稍後介紹。

❺發生 (happening)，為五〇年代起，盛行於美國的表演
形式。意指自然或自動地在對象 (objects)、空間與意
念上的探索。通常由音樂家、舞者、戲劇工作者及視覺
藝術家一起合作。大多為隨機、即興的創作，但亦有經
過精心策劃。

第三章
彼得‧布魯克

　　表演結束以後，還有什麼留下來呢？
樂趣終究要遺忘，強烈的情感也會消失
……。

　　唯一還留著的，只有戲中的主要意
象，也就是戲的剪影。假如（這劇中）所
有的要素都調配得很好，那麼，這場戲的
意義，這劇中的菁華要旨，也都包括在剪
影當中。

　　　　　　　　　　——彼德‧布魯克

第一節　小檔案

　　彼得・布魯克（Peter Brook），一九二五年生於英國倫敦，擁有牛津大學學位。在走向實驗劇場探索之前，已經是傳統劇場的導演，有豐富的劇場經驗，他在二次世界大戰以後，大約二十年時間從事傳統英國莎劇演出。早年曾在伯明罕劇團劇場，斯特拉福（Stratford-upon-Avon，即莎士比亞的出生與埋葬地點）等地導戲。一九六二年起，成為倫敦皇家莎士比亞劇團❶ 導演，同時也在「柯芬園劇院」（Covent Garden）執導歌劇、喜劇。

第二節　理念與早年探索

　　初期的劇場實驗，以劇場空間及劇場語言為出發點。布魯克於一九六八年出版《空的空

間》（*The Empty Space*），開頭便說：「隨便
那一個空曠的地方，我都可以當成是簡單的舞
台（bare stage）。當有人打這地方走過，正好
又有另一個人看著他走過，這就構成了劇場的
活動。」布魯克認為，西方傳統劇場，太過依
賴舞台、燈光等設計，尤其在寫實主義和自然
主義時期，都一直走向極端「擁擠」的舞台。
這樣的劇場，過於注重外在的形式。因此，理
想的舞台，應該是一處空曠的空間。因為空無
一物，演員才能憑藉自身的想像能力，自在地
游走於有形的外物世界，從而進入主觀的內在
經驗。布魯克在一九六六年，與葛羅托斯基合
作（見前），對葛氏大為讚賞。在這裡，可以見
到「貧窮劇場」的深刻影響。二人都主張要摒
去繁瑣的外在設施，回到劇場的本質。所不同
的是，葛氏由尋找原型入手，著重演員的自我
探索。布魯克則由語言出發，立意尋找一種普
遍的，可以超越種族文化的世界語。在他的實
驗探索中，更是以亞陶的理論為基點。

　　早在一九五〇年代，布魯克就已經著手新

的嘗試。初期，主要有來自法國的戲劇家，如
尚・阿努易（Jean Anouilh, 1910-1987）、高
朵（Jean Cocteau, 1889-1963）等人的影響，
而有了「非語言」的「劇場詩」概念。也就是
說，要用劇場中的視覺意象來取代言辭、對話，
要使每一景的視覺景觀，有如詩的文字一般，
蘊含豐富的想像及含義，並且要緊密相叩，前
後呼應。這段期間，布魯克與作家克里斯多佛・
富萊（Christopher Fry）合作，在劇場中使用
詩的表達方式。此外，他更將一些「不道德」
的美國劇本，搬上了當時保守的倫敦舞台，引
起眾人非議。一為亞瑟・米勒（Arthur Miller）
的《憑橋遠眺》（*A View from the Bridge*），
劇中出現同性戀者的接吻鏡頭，另一齣是田納
西・威廉斯（Tennessee Williams）的《朱門
巧婦》（*Cat on a Hot Tin Roof*），劇中涉及
亂倫的情節。而在一九四九年，布魯克又因改
編《莎樂美》一劇，引起更大爭議，竟至失去
了「柯芬園劇院」的導演職位。

第三節　殘酷劇場時期

五〇年代末，布魯克開始接觸亞陶的戲劇理論，同時，也與法國的前衛劇場人士，有了密切交往。一九六四年，布魯克與查理・馬羅維茲 (Charles Marowitz) 合作，針對皇家莎士比亞劇團演員，設計一劇場工作坊（布魯克時為劇團導演）。工作坊的目的，是要使長久以來，一直接受傳統莎劇表演訓練的演員，能夠拋棄以往的價值觀及表演方式，特別是，史坦尼斯拉夫斯基的心理寫實方法，而改用肢體表現。

布魯克根據亞陶的「殘酷劇場」理論，設計了極具實驗性的訓練方式。他特別強調突兀、震驚的效果 (shock effect)。他嘗試讓演員用唸咒、吟誦的方式唸辭，使用面具、雕像，以及類似祭祀儀典的服裝，並加入哭喊等聲響，希望藉此傳達出超越、先驗的生命體驗。

　　工作坊結束時，劇團於倫敦業餘戲劇協會
演出，展現成果。劇目中，包括亞陶的超現實
獨幕短劇《血如泉湧》，以及由姜吉耐（Jean
Genet, 1910-1986）的《屏風》與莎劇《哈姆雷
特》剪接而成的片段，再加上一系列默劇與即
興表演。整個演出，等於是針對「殘酷劇場」
理論而設計的。

　　同年，布魯克更以殘酷劇場的手法，演出
彼德‧魏斯（Peter Weiss, 1916-1982）的《馬
哈‧薩德》（*Marat / Sade*）。

第四節　莎劇實驗

　　布魯克擔任多年的莎士比亞戲劇導演，他
對傳統的莎劇詮釋方式，非常不滿，亟欲尋求
創新的表現方式。在《空的空間》書中，他把
劇場分成四類，分別是「沒有生命的劇場」
（Deadly）、「神聖劇場」、「粗俗劇場」以及
「直接劇場」。布魯克認為，主宰當時劇場的，

就是「沒有生命」的類型，它其實是當代西方
文化的體現，他並且提到：

> 通常，「沒有生命的劇場」最喜歡演莎劇，我
> 們常見到，演出莎劇的時候，演員都很好，戲
> 也好像演得恰到好處……大家都演得很生
> 動、很精采，音樂也有了，大家穿得漂漂亮亮
> 地……好像最好的古典劇場該有的，都做到
> 了。然而，私底下，我們卻覺得無聊透頂……
> 更糟的是，也總會有無聊的觀衆去看。他們爲
> 著特殊原因，對這種既不緊張，又沒啥趣味的
> 表演，還覺得挺享受的，比方說，剛剛從一個
> 演得中規中矩的古典劇場走出來的那個學
> 者，他臉上掛滿了笑容，只因爲方才的表演，
> 完全符合了他頗爲自得的某些理論。因此，他
> 等於在劇場中，把自己對這齣戲的理論，又再
> 驗證了一次，更加確信自己的看法。……其
> 實，他衷心希望的，是一個比生活更爲崇高的
> 劇場，但他卻將此智性上的滿足，與他眞正的
> 需求相混淆……如此一來，這種缺乏生氣的

　　無聊劇場，就繼續地搬演下去了……。

　　在布魯克眼中，真正的劇場，必須不斷地
「將昨日所發現的，拿來再試驗、再考驗。要
隨時以爲，我們還沒有捕捉到真正的戲。」但
大家習以爲常的「無生命劇場」卻剛好相反，
它一味奉行某種既定風格和詮釋手法，以爲「這
齣戲該如何演法，在某時某地，別人早就有了
答案及清楚定義。這就是『沒有生命的劇場』
處理古典劇場的方法。」

　　因此，爲了重新賦予莎劇生命，布魯克在
一九七〇年以完全創新的實驗手法，爲英國皇
家莎士比亞劇團執導《仲夏夜之夢》。一反傳統
劇場對莎劇文字的重視，布魯克所要呈現的，
是潛伏在優美的文字底下的，那個紊亂、狂野
的精靈世界。他安排演員作種種密集的肢體訓
練，包括馬戲、雜耍以及各種即興表演技巧。
他要以肢體的語言，來傳達精靈世界的原始、
野趣。演出時，舞台是純白色的馬戲場，演員
一邊打鞦韆、翻跟斗，一邊說著莎劇的對白。

　　此外，布魯克更把劇中的精靈，全部變成
舞台助手 (stage hand)，使之任意在舞台上穿
梭。他們無所不在，時隱時現，有的搬道具，
有的觀看劇中戀人的爭吵，一時用身體搭成森
林，使二對戀人圍著他們打轉、追逐，一時又
把沈睡中的角色搬來運去。此外，更運用肢體
語言暗示觀眾，劇中雖有二個世界（雅典城中
與森林），其實是合而為一的。

　　在演出過程中，布魯克更運用各種方式，
使舞台與觀眾席打成一片。劇中的精靈帕克
(Puck) 滿場飛奔，有時在舞台上，有時跑到
觀眾當中，有時又出現在走道上。在戀人的爭
吵打鬥中，荷蜜亞 (Hermia) 幾度被推入觀眾
席。最後，終場時，演員一面說著「讓我們握
握手，做朋友。」(Give me your hands, if we
be friends.)，同時走下舞台和觀眾握手。

　　同年，布魯克正式放棄商業劇場的工作，
轉往巴黎，擔任「國際劇場研究中心」主任。

第五節　世界語與神話劇場

　　布魯克相當重視劇場的語言實驗。他認
為，在自然主義劇場中，一味模仿日常生活的
發聲及腔調，因此，造成劇場語言的單調貧乏。
早在一九六八年，布魯克就曾嚐試語言方面的
實驗。他改編塞尼加（Seneca 4B.C.？～65A.
D.，羅馬政治、哲學家及悲劇作家）版本的《伊
底帕司王》，企圖徹底改造傳統的語言表達方
式。他搜集各種原始部落的儀式錄音，包括：
非洲巫祭、拉丁語吟唱、古波斯語等等，作為
演員的發聲參考，並要求演員學習特殊的呼吸
法，以突破當代劇場的語言侷限。

　　一九七〇年，布魯克更進一步地，希望能
創出一套不受文化阻隔的，真正的世界性劇場
語言。他與英國詩人泰德‧休斯（Ted Hughes）
合作，製作 *Orghast* 這齣戲，由神話素材入手，
探討世界語的可能性。休斯為這場戲泡製了三

千多個「怪字」（odd-words），大多是用擬聲
字字根合成的新字眼（在此，我們不妨回憶一
下亞陶的殘酷劇場理論中，關於劇場語言部
分）。因此，若依語意學的方法推敲，大致可以
明白其中含意，例如，劇名Orghast就是「生命
之火」或「太陽」。其中，ORG三個字母，意指
生命或存在，GHAST則含有火焰、靈魂的意
思。所有新詞的字根，分別取自希臘文、拉丁
文、古祆教及波斯語。休斯認為，這樣的嘗試，
是希望能找出，那「藏在表面分歧之下，更接
近我們內在生命，但又能傳達給每一個人的，
真實、有力、而且精確的新語言。」

此劇乃是應伊朗戲劇節邀請，在波斯古城
波西波利斯（Persepolis）遺址附近演出。劇中
除了創新的擬聲語言，並揉和各種神話故事，
企圖在古老的歷史傳說現場，尋找普遍的神話
根源。

所採擷的，包括創世紀神話，普羅米修斯
盜火、克羅諾斯（Cronos，希臘神話）吞食子
孫，以及古波斯祆教及太陽神的神話傳說。劇

中除引用部分拉丁文及希臘文劇本之外，並加
入古波斯語吟唱。

　　除了演員之外，有歌詠隊與獨聲吟唱，並
用鼓樂及金屬管樂伴奏。

　　這些吟唱歌詠，再加上新創的以及古老
的，不是「日常」，可以理解的語言，爲全劇營
造出極富音樂性的抽象效果。至於劇中的神話
情節，大都可以藉由演員的動作姿態呈現。除
了抽象的語言之外，全劇最重要的特色，是在
古墟與當代詮釋的交疊。全劇分成二部分，包
括「靈異世界」與「死亡世界」，都在古波斯帝
王的墳墓前演出，從演出地點，還可以遠眺波
西波利斯古城遺址。其中，第一墓的創世紀女
神莫亞（Moa）便是由古墓入口出場，走到舞
台上，而第二幕時，更是在大流士一世及澤克
西斯一世二位波斯王的古墓之前，演出希臘悲
劇《波斯人》——*Persians*，悲劇作家埃斯克利
斯（Aeschylus）的劇本，述說二位帝王的死亡
情景。演出時，歷史、古墟、神話，以及抽象
的意象、音韻不斷交織與迴響，賦予觀衆無限

想像。

　　然而，劇中所謂的「世界語」，在有些批評
家看來，根本沒有達到任何溝通、傳達的效果。
他們認為，整個演出，主要依靠古墟的特殊情
境，而且，參加戲劇節的大部分觀眾，大都是
真正了解劇場文化的菁英分子，因此能超越抽
象語言的障礙欣賞此劇。但同樣這齣戲，稍後
轉到伊斯法罕城外一個小村落演出，卻讓當地
觀眾覺得非常好笑。後來，布魯克再將此劇搬
上巴黎舞台，效果亦不如預期。

第六節　　遠走非洲

　　到底如何，劇場才能變成人們的必需品？
就像吃飯、做愛一樣單純的生理需要？在過
去，劇場曾經如此，在今日某些社會裏，也仍
舊是。

　　　　　　　　　　　　——彼得‧布魯克

　　一九七二年，布魯克已年屆五十。他非但
不因年齡而趨於保守，反而對自己的劇場生
涯，做出更大的挑戰。此時，布魯克正值導演
事業的顚峯，就在這一年，他率領一群工作小
組（劇團），遠赴非洲，做爲期三個多月的巡迴
表演。布魯克的出發點，仍是一個世界性劇場
語言的觀念。他希望在非洲大陸的村莊部落
裏，尋找從沒有見過「西方戲劇」，完全沒有西
方劇場概念的觀衆，直接面對他們演出。希望
藉著這樣的衝擊，發展出最基本的，不具有概
念意義（Conceptual Meaning）的，完全由聲
調、音韻組成的表達方式（或語言）。也就是說，
希望能摒除文化上的差異，拋開（西方）傳統
的劇場象徵手法，回到最根本的溝通方式。

　　布魯克的團員，大多來自不同國家，不同
文化傳統，有些團員甚至不懂英文。除了劇團
演員、工作人員，還有來自法國的攝影工作小
組，爲此行拍攝紀錄片，以及一位隨團記者
John Heilpern。劇團由阿爾及利亞出發，途經
尼日、奈及利亞、貝尼、多多等國，直抵馬利。

　　這一次巡迴演出，充分體現了《空的空間》的舞台主張。劇團每到一處，只需揀一塊空地，攤開一張顏色鮮艷的地毯，就可以進行表演。劇團並沒有預先排定演出節目。布魯克選用一首古波斯長詩〈眾鳥會議〉(*Conference of the Birds*)，做爲演出基本架構，希望在旅途中逐步發展。

　　〈眾鳥會議〉這首詩，原出於十二世紀波斯詩人Farid ud-Din Attar之手。大意是：來自全世界各種知名或不知名的鳥類，都齊來開會，討論要如何前往神 (the court of the Simurgh) 的城市。最後，群鳥終於排除萬難、克服途中困境，到達神的宮殿，完成了朝聖的旅程，並與神合爲一體。詩的結語如下：

> 已經走上心靈成長之途的人啊，
> 切不可把我的書，只當做詩文欣賞，
> 或視它爲神秘、幻想。
> 反之，要明白書中的含意。
> 因爲，似你這般人，必定有所渴求，

　　對自己、對世界，都未有滿足……

　　這本書，對卓越的人，是禮物，
　　對常人，則是恩物。

　　布魯克根據詩文內容，分別編排了幾個不
同的脚本。演員則依脚本，發展一些默劇動作，
摹擬詩中的鳥類與神怪之物。演員身穿白色衣
服，使用最簡單的道具（如麵包、鞋子……等
等），做即興表演。

　　在旅途中，遭遇不少困難。一方面，許多
演員仍擺脫不了劇場的積習，履履做出習慣性
的表達方式與動作。有些時候，劇團根本不能
吸引觀衆注意，或者，觀衆對這些「外來者」
身上的東西，要比對「表演」本身更有興趣。

　　旅程中最特別的經驗，是當劇團碰上了一
支神秘、少見，連非洲人都不太瞭解他們的浪
遊民族──The Peulhs。面對這樣的「觀衆」，
劇團應該如何因應呢？對這段經過，記者海爾
彭（Heilpern）作了詳細的記敍：

起初，布魯克叫團員唱歌。但連唱了六支歌曲，The Peulhs一點也不感到興趣，反而對劇團的小鏡子感到好奇，紛紛聚在鏡前左顧右盼……

之後，布魯克請演員發出「ㄚ」的聲音。（稍前，劇團曾花了數個月的時間，訓練這種發聲方法。）最初，Peulhs族人仍漠不關心，但是，當「ㄚ」聲越來越響，聲振耳際，……突然間，Peulhs族人第一次從鏡前抬起頭來。這時，聲音震動著，仿如有了生命。Peulhs族人終於丟下鏡子，加入了發聲大合唱，天啊，這簡直是奇蹟！Peulhs族人像要把聲音拉過去似的。他們伸手指向天空。

等到這不可思議的聲音拔到最高點時，突然間，大家都不敢出聲了。真有點嚇人。雙方在不知不覺之間，已經在「ㄚ」的聲音當中，結爲一體，然後，又彼此嚇呆了。……這時，Peulhs族人好像要禮尚往來似的，對著劇團，唱起了他們的歌。……

Peulhs族人告訴了布魯克很重要的一件事。他們讓他知道，在尋找世界共通語言的這條路上，他畢竟沒有走錯。也許我們才剛剛明白了一點點。但是，在看不見的地方，心靈正在說話呢！❷

非洲之行以後，布魯克更加傾向非西方的劇場文化。同時，他也認為，全人類最大的共通點，就是人體。劇場若要突破當前的困境，唯有回到人的肢體本身。這就是根源所在。他表示，「不論觀眾的種族文化背景與其薰陶有多大差異，有些最深層的人類經驗，是可以藉著人的聲音，或動作表現，直接打動觀眾的心絃。因此，人就算沒有根源（文化上的），也能創作。因為，身體就是可用的資源。」

因此，布魯克主張，要推動有種族文化特色的劇場。要以地方性、區域性劇場，重新定義新的劇場元素，也就是說，要走出西方權威，走出正統劇場，開發另一種劇場形式。

直到此行結束，《眾鳥會議》仍維持原來的

即興表演形式。再經過多次更改，直到一九七
九年，劇團在法國亞威農戲劇節❸演出，才寫
定劇本。

第七節　印度史詩劇場：摩訶
　　　　婆羅多

　　一九八五年，布魯克與法國劇作家尚・克
勞德・卡里耶爾（Jean-Claude Carriére）合
作，將印度的偉大史詩《摩訶婆羅多》（*The
Mahabharata*）改編成一部大戲。這不僅是布
魯克在八〇年代的重要作品，也是劇壇一大盛
事。原詩以梵文寫成。最早的版本，約於西元
前第五、第六世紀間問世，再經七、八百年的
發展、增補，遂成為世上最長的詩歌。全詩共
分十萬多節，每節由四行以上的韻文組成（總
計有十萬頌，廿萬行）。這樣一部浩大的史詩，
布魯克與卡里耶爾二人，早在一九七五年，就
有了改編的想法。隨後，卡里耶爾花費六年的
時間，研究史詩，編寫初稿，又花費二年時間，

修改劇本，再交由布魯克，經過九個月排練（在
整個過程中，仍不斷修正劇本），前後總計將近
十年時間，始完成這部鉅作。此劇完成後，演
出時間長達九個小時。一九八五年，先在亞威
農戲劇節首演，後至巴黎、倫敦、紐約及澳洲
等地。

　　《摩訶婆羅多》為印度二大史詩之一。究
其梵文原義，可引伸為「人類的偉大歷史」。它
敍述古印度一位婆羅達氏遠祖傳下的兩房堂兄
弟之爭戰。一邊是「潘達閥」五兄弟，另一方
則是「庫拉閥」一百位兄弟。雙方為了爭奪王
位及統治權，掀起一場世紀大戰，把世界帶到
毀滅的邊緣。這一部浩瀚的史詩，在印度並沒
有完整的戲劇形式，但故事中許多人物、情節，
在印度、印尼等地區，都是耳熟能詳，有各種
不同的藝術表現：如吟唱、默劇、說書、舞蹈
……等等。

　　布魯克挑選這個題材，目的在深入探索「非
西方」的神話傳說，希望能把這一部「帶有全
人類迴響」的詩篇，完整地介紹給西方觀眾。

在整個過程中，布魯克與卡里耶爾請教了許多
學者、專家，閱讀大量相關書籍，同時，還數
度遠赴印度，搜集相關的意象：包括印度的舞
蹈、電影、傀儡戲，以及鄉間慶典，其中，亦
借取了不少印度傳統舞劇《卡塔卡利》(*Katha-
kali*) 的形式與技巧。

　　詩中原有十六個主要人物，各有獨特而複
雜的個性。這些人構成主要的情節。但詩篇以
說書方式進行，說書人常常放下正題，說起新
故事，引出次要情節。這些半途加入的故事，
短則數頁，長可達五十頁。卡里耶爾將人物精
簡，只用二兄弟來代表「庫拉閥」家族的一百
個兄弟（改編後）。劇情大致包含詩中的主要情
節骨幹，但把許多事件改用倒敍、回憶來表現。

　　布魯克認為，整部史詩的主題，不外乎戰
爭、命運與抉擇。也就是說，世界正走向滅亡，
這一場浩劫，人類究竟能不能避免？就這一點
來說，整部詩呈現了人類神話的原型，對當前
世界，也彷彿是個預言。此外，詩中也點出了
生存的虛幻本質。為了突顯這個效果，在亞威

農演出時，特別選在入夜時分開始，而恰於黎明結束。

布魯克承襲《眾鳥會議》的傳統，仍是採用來自不同文化、種族、國籍的「聯合國」演員，共有二十六人。現場並動用六位樂師，演奏特別編寫的樂曲。

在演出形式上，布魯克揉合了部分卡塔卡利劇場的象徵手法、舞台動作、形式，以及化妝。在舞台設計方面，秉持布魯克一貫的簡單、經濟原則。運用最基本的舞台意象及視覺效果。亞威農的演出場地，本身原是一處採石場，布魯克在舞台上開出一條小河，並且有沙石和小水塘。他在沙上鋪設軟墊、地氈，讓水中浮著銀燭台，如此便現出王宮的華麗氣象。當演及大戰場面時，就由演員在舞台上灑沙，代表戰場的煙塵。此外，像木棍這個簡單的道具，有時架成床褥，有時搭成居所、有時又變成森林或戰爭的武器。總之，一切以最精簡、流暢的方法來詮釋。正如布魯克自己所說，「在印度，我們邂逅《摩訶婆羅達》的最迷人方法，

莫過於看說書人表演。他不單只演奏樂器，還
把樂器拿來做布景和道具，巧妙地用它來象徵
一副弓、一把劍、一支釘頭槌、一條河、一支
軍隊，甚至變成猴子的尾巴……因此，我們知
道，這項工作（即劇本改編）絕不能模仿寫實，
而只能象徵暗示。」❹

　　改編的劇本，便以說書人登場。劇中的半
神詩人廣博（Vyasa），他既是詩篇作者，也是
劇中角色的父親。由他向一個小男孩敘說交戰
家族的神話起源，逐漸帶出各個人物，演出動
人的史詩。

註釋

❶皇家莎士比亞劇團 (Royal Shakespeare Company)，
為英國國家級劇團。一九六一年，由英國國會創立。初
由　德·霍爾 (Peter Hall) 領導。最初，有半年在倫
敦，半年在斯特拉福演出，後來，各自發展成全年的節
目。劇團向以前衛作風而聞名。

❷參考〈衆鳥會議〉，Heilpern, John, *Conference of the
Birds,* Faber & Faber, London。

❸亞威農戲劇節 (Féte d'Avignon) 一九四七年，由法國
人尚·維拉 (Jean Vilar) 創立。這是一種新的劇場演
出方式，約在四〇年代開始流行。或是由幾個劇團聯合
公演，或還在夏天，專為吸引觀光客而舉辦。維拉倡導
亞威農戲劇節，原意在提供一個截然不同的劇場經驗。
戲劇節刻意選在法國職業劇場休演的七月份，地點則在
法國南部亞威農，於一處古老的宮廷大院中，架起平
台，演出技巧大膽，而又極富視覺效果的戲劇。亞威農
戲劇節自創立開始，即大受歡迎，很快成了國際知名的
節慶。

❹參考《摩訶婆羅達》，尚・克勞德・卡里耶爾著，林懷民
　譯，時報文化出版公司，台北，1990。

第四章
美國實驗劇場先驅—生
活劇場

　　生活、革命與劇場，這三個不同的名
詞，其實都是指同一件事……也就是
說，在任何情況下，我們對目前的社會，
都只有一個「不」字。

　　　　　　　　　　——朱利安・貝克

　　一九五一年，「生活劇場」在紐約格林威治
村櫻花巷（Cherry Lane）正式開演❶，成爲
當時紐約的第一個實驗劇團。劇團創辦人貝克
夫婦：朱利安・貝克（Julian Beck）與茱蒂絲・
馬莉娜（Judith Malina），二人皆是猶太後
裔。他們於一九四三年，在紐約相識，因彼此

對戲劇、文學與詩的熱愛而相戀，一九四八年
結爲夫婦。劇團創立初期，一方面嚐試、摸索，
逐漸形成獨具的理念，一方面尋覓適合場地。
第一次公演時，還是在貝克夫婦的公寓客廳演
出。他們致力於劇場美學的探討，並要以劇場
爲手段，達成改造社會的目的。早年以前衛、
急進做爲劇團的唯一美學，稍後，則宣揚非暴
力的無政府主義觀點。他們的前衛主張及種種
挑釁觀衆的手法，不僅一再震驚當時的劇場觀
衆，也數度引起官方的干涉。此外，還有劇團
團員奉行的公社浪遊生活，也都成爲後起的歐
美實驗劇團，競相模仿的典範。

　　劇團的早期演出，大多仍採用現成劇本。
但偏向較具實驗性的作品，包括有葛楚・史坦
（Gertrude Stein）、保羅・辜曼（Paul Good-
man）、艾略特・布萊希特（Brecht）及高朵
（Cocteau）等人劇作。他們認爲，劇場演出的
重點，應該是使觀衆眞切地「感受」，而不是要
他們「思考」。關於這點，馬莉娜曾表示：

我們覺得，勢必要改變我們的文化。一定要遠
離目前的破壞性，走向具有建設性的文化。我
們已經太過注重理智，不但背離了我們的肉
體，同時，也遺棄了我們的真實情感。

貝克則認為，「生活劇團」負有三項重大使
命：第一，要促進個人自覺 (conscious aware-
ness)，第二，強調生命神聖，第三，要破除一
切樊籬。

在這段時期，他們嘗試以詩的感性，使劇
場語言轉化、昇華。另外，他們也研究日本能
劇（Nōh）與中古時期的神蹟劇。

一九五二年，劇團演出保羅‧辜曼的作品
《浮士提那》（*Faustina*），首度嘗試「激怒」觀
眾的手法。演員在演出中途，突然「走出」虛
構的舞台世界，直接質問觀眾，對剛才舞台上
的殘酷謀殺，為什麼沒有挺身阻止，而只是眼
睜睜地看著它發生？類似這樣「挑釁觀眾」的
方式，稍後，幾乎成為「生活劇場」的例行公
式。目的在引起觀眾的回應，使舞台與現實產

生聯繫。後來，劇團更以「激怒觀眾」做為前導，使觀眾起而行動，參與演出。貝克夫婦深信，透過觀眾的參與，將可引發觀眾的內心革命，如此一來，就可以把劇場的革命，帶到社會，達到社會革命的最終目的。

第一節　第十四街劇場：即興、偶發、隨機

　　「生活劇場」在這時期的作品，可以一九五九年演出的《接頭》（*The Connection*，指毒販與吸毒者，預先安排好的交易、碰頭方式）為代表作。這也是劇團的第一齣重要劇作。劇本作者為傑克·蓋伯（Jack Gelber），劇情則描述吸毒者的聚會「實況」。劇團假設，當觀眾走進劇場時，舞台上已是一群「真正」的吸毒者，他們一邊等著毒販依約前來，一邊以聊天、打牌、注射毒品及演奏爵士樂來排遣時間。同時，又有一位紀錄片導演及工作人員，正忙著拍攝這些實況。全劇並沒有明顯的情節、主題。

大多以即興方式進行。他們希望，舞台上呈現
的，即為現實生活的片段，舞台與現實生活並
無分別。而對這些「真正的吸毒者」而言，觀
眾不過是偶然的闖入者。

　　此外，構思此劇的期間，貝克夫婦已經接
觸到亞陶的劇場理論，深受其影響。他們希望
藉吸毒這個題材與吸毒者的「真實面貌」，能夠
「震驚」且「打動」觀眾，從而產生「淨化」
的效果。劇中刻意強調迷幻藥品與爵士樂，彷
彿暗示著，這是反抗社會約束，解放個人的二
大力量。

　　此劇演出後，反應相當好。先贏得紐約戲
劇獎。一九六一年，又獲法國國家劇院的劇評
人獎。在這二年半之間，前後公演達七百多場。

　　劇團隨後在一九六○年，以「偶發劇場」
(Theater of Chance) 為名，再推出《待嫁
女》(*The Marrying Maiden*)，為團員提供更
大的即興創作空間。劇作家麥克勞 (Jackson
MacLow) 自中國易經的六爻形式，得出靈感。
他構思了六幕不同場景，每一景都有角色、對

話。另外，他再提供五種不同的演出指令，包括音量大小、速度，以及演出人的喜、怒、哀、樂表情，將這些加以隨機組合。爲了取得最大的即興效果，馬莉娜設計了一套擲骰子的方法，在每一場演出之前，用擲出的點數來決定演出次序與組合形式。比方說，若擲出七點，演員就會由寫著六幕戲的六張卡片中，任意抽取一張，依照上面的劇情演出。若是擲出五點，就放一段混有凱基（John Cage）電子音效的劇情錄音……等等。

《禁閉室》（*The Brig*）爲此紐約時期的最後一齣戲，一九六三年首演。此劇也採即興方式演出，僅有劇情大綱。主要在描寫海軍監獄的囚犯生活。創作者布朗（Kenneth H. Brown）根據他在美國遠東海軍基地的眞實獄中經驗所作。它描寫海軍監獄中，受刑人必須面對的日復一日，飽受身心屈辱，毫無個人尊嚴的生活。貝克夫婦相信，劇團要盡可能極自然地「再現」牢獄生活的景象，使觀衆體會失去自由的情境，因而立意打破所有牢籠（有形

及無形的）。同時，就另一個角度來看，《禁閉
室》也象徵這個為金錢、權力所宰制的世界。
貝克與馬莉娜相信，除非人們起而行動，改變
社會，否則，這個社會必然走向毀滅。

　　布朗的脚本共分二幕六景。敍述在冲繩島
一處海軍監獄中，由吹起床號開始，到熄燈上
床為止的例行生活。劇中共有十一個犯人，分
屬不同的社會階層。第一幕開始，守衛搖醒新
到的犯人，對他威脅、恐嚇。之後，吹起床號、
盥洗、晨操。倒楣的犯人動輒被警衛破口大罵，
或飽以老拳。吸烟時間：所有犯人必須跟著口
令動作。表現不佳或警衛看不順眼的，香煙即
被奪走。

　　第二幕演出瘋狂大掃除。做得好，有半小
時時間寫信。軍歌時間。有個服役十六年的犯
人突然崩潰，大家把他抬走。有人因表現良好
獲釋，又來了一個新人，警衛告訴他，可以隨
便找一個人說說話，而這將是他在此唯一的一
次交談機會。冲澡、上床，警衛喝問：「我的
孩子都睡了嗎？」「是的、長官！」全體犯人齊

聲回答。

　　貝克認為，《禁閉室》所要揭示的，還有美國社會的權威主義。他表示，「不管監獄也好、學校也好、工廠、政府，甚至當前的整個世界」，在每一處陣營裏頭，皆有它的規則，都會懲罰不守規則的人。因此，人們若不是受害人，就是劊子手。而監獄與暴力，則是社會強加在人們身心上的殘酷迫害。

　　為使演員能確實呈現獄中經驗，劇團不但仿製了一個類似的禁閉室，還泡製一套嚴格的「排演規則」，使團員在整個排演過程中，完全置身於「警衛」與「犯人」的對立世界。

　　一九六三年十月，劇團位於第十四街的小劇場，因消防安全理由以及稅務欠債，遭有關單位強制遷出（劇團雖曾申請合法免稅，但因付不起律師費用，一直沒有完成所有的法定程序）。在履次陳情無效之後，劇團遂自行進入封鎖了的劇院中，進行最後一場演出。儘管有觀衆及媒體記者逾牆前來觀賞，全體團員都一起鋃噹入獄，一嚐鐵窗風味。

　　這場牢獄風波，使得貝克夫婦更加相信，
當前社會上的「整體經濟結構，無疑的，扼殺
了絕大部分的創作企圖，因此，今後劇場的方
向，將要朝向『廢除這整體機制』而努力。」
自創立初始，「生活劇場」即抱持著激進的政治
觀點，而自此之後，他們更深信，劇場必須有
一個政治目的。也就是說，要將生活、藝術與
政治結合。

第二節　　巡迴歐洲

　　劇團在一九六四到一九六八年間，自紐約
出走，浪遊歐洲大陸，行程遍及十二個國家。
每到一處，約做一、二場演出，在歐陸掀起無
數風潮。初時共有十八個團員。途中，有新人
加入，也有舊人離開，最多曾高達四十人。他
們集體生活，共同創作，儘管物質上極度匱乏，
卻完成了不少重要作品，較著名的有《玄秘與
小品》（*Mysteries and Smaller Pieces*），《安

提崗妮》(*Antigone*)，《弗蘭康斯坦》(*Franken-stein*) 以及《現在樂園》(*Paradise Now*)。

　　《玄秘與小品》爲抵歐陸的第一場演出，地點在巴黎的「美國學生、藝術家中心」，劇中出現的激怒觀衆、觀衆直接參與演出，與裸體演出等獨具的戲劇手法，在稍後的旅歐作品中，也將一一見到。

　　此劇分成二幕，共有九個段落，全部爲團員集體創作，並用即興方式表演，名之爲「大家一起制定的儀式遊戲」。除了最後一段較長，其餘每段長約五至十五分鐘。演出時，沒有劇本，不用布景，亦不化妝。雖沒有明顯的情節，但每一段都會帶出下一場戲，形成整體的連貫性。這些片段，有取自印度傳統樂曲的即興表演，也有一段焚香遊行（演員手持點燃的香，在黑暗的場中游移，隨後，緩緩地走向觀衆。）此外，劇團利用現成的四個大木箱，並排豎立在舞台上，演員則四人一組，分據箱中，即興組成一系列的活人動畫（在此，有些演員以全裸演出）。

〈瘟疫〉是劇中最後一場戲。靈感來自亞陶在《劇場與其替身》書中所描述的，發生在法國馬賽的一場大瘟疫。在昏暗的燈光下，「染上疫症」的演員各自在場中痛苦地掙扎。他們翻騰、扭動著，緩緩地爬向觀衆。經過歷時約卅分鐘的煎熬，演員終於力竭而「死去」，三三二二地僵臥在走道上。此時，有些「死者」便站起來開始收屍，把屍身一個個堆疊起來。

此劇在歐洲演出時，觀衆的反應常趨於二極。有些人極爲投入，到了〈瘟疫〉這一段，會自動「發病」，加入死者行列，最後一起被扔到死人堆裏，有些人則會去安慰死者，反之，也有人不能接受劇團的表演方式，認爲劇團根本不是在「表演」，只是把觀衆當傻子來耍，因此，或故意去捉弄死者，要叫「死者」復活。觀衆曾因彼此的尖銳對立而鬧到打群架。在演出的中途，也常因全裸的部分，遭到警察的干預，甚至禁演。但此劇卻風靡無數觀衆，總計公演達二百六十五場（比較其它幾齣戲：《弗蘭康斯坦》有八十九場，《安提崗妮》一百七十

二場，《現在樂園》則有八十四場）。

　　《弗蘭康斯坦》為旅歐第二齣創作，一九六五年十月於威尼斯首演。此劇改編自瑪莉·雪萊（Mary Shelley）的同名科幻小說。戲開場時，十五名演員以印度瑜珈的打坐方式，靜坐在舞台上，不說亦不動，每隔五分鐘，就有人用麥克風宣布，台上的人正在「冥想」。在劇中，劇團將原著的科學怪人，當成是人類心中的獸性象徵。「弗蘭康斯坦」所創造的怪人就是潛伏在文明表象之下的狂亂、不安。它也是普遍存在的邪惡力量。因為這種力量的聚合，才使得種種血腥、暴力，不斷在社會上重演。

　　劇中共使用三個不同意象，來呈現科學怪人。首先，有個演員飾演這個角色，其次，在舞台上，以塑膠管（內含燈管），搭起一座四十多呎高的側面頭像，最後，由數位演員疊起三人高的活人雕像，各由一位演員扮演這科學怪人的手足。

　　演出時，在舞台搭起多層平台（就搭在四十呎頭像的輪廓之內）。平台上設置著各式各

樣的刑具，有十字架、斷頭台、絞刑架等等。
演員則以啞劇動作，摹擬各種酷刑，象徵戰爭
及暴力的慘酷。

　　劇團在一九六八至一九六九年之間，進入
了顛峯時期。從此開始，「生活劇團」的演出筆
記中，不斷提到葛羅托斯基與西耶斯拉克 ❷，
在排演訓練上，也強調葛氏的肢體訓練。

　　一九六八年五月，法國正值學生、工人運
動的高潮。劇團躬逢其盛，同年七月，也在法
國的亞威農戲劇節，推出了高喊革命口號的《現
在樂園》。劇團在演出節目表上，公開宣告：這
是觀眾與演員共享的政治與心靈之旅。重點在
宣揚非暴力的無政府社會。希望透過劇場演
出，能使觀眾瞭解，人類不論在心靈及社會上，
都急切需要改變。他們認為，只要能透過演出，
使觀眾在參與的過程中，啓發「心靈」、「內在」
的革命，讓每個人都由社會的金錢體制、性禁
忌、或任何壓迫的形式中，解放自我，最終，
就會形成經濟、社會的全面革命，導向一個和
平的，人人自由創作、生產，各取所需的無政

府社會。

　　《現在樂園》的演出，使得「生活劇團」
在一夕之間，醜名遠播。全劇長達四、五個小
時，充滿強烈的意象與刺激。在此劇中，「生活
劇場」更把「激怒觀眾」的手法，發揮到淋漓
盡緻。演員下到觀眾席，直接挑釁觀眾，要求
每一個人付諸行動。若是遭到拒絕，便加以威
脅、侮辱、謾罵，甚至朝觀眾臉上吐口水。到
了最後，再沒有任何人可以無動於衷，所有觀
眾都參與其間，與演員一樣，在表演場中游走。

　　關於這樣的挑釁方式，貝克夫婦曾表示：

　　激怒（觀眾）是一種企圖。我們是要藉此明白
　　闡示，在每一階段 ❸ 將會遭遇的阻礙，它有
　　那些特色？要用那一種行動，才能加以克
　　服？因此，剛開始時，「文化」就是絆腳石，
　　我們用「攻擊美學」來克服，結束的時候，「停
　　滯」是絆腳石，我們用「刺激」來引導演員與
　　觀眾的互動。凡是「拒絕革命性改革」的，一
　　律視爲障礙。

　　——摘自《現在樂園》,生活劇場集體創
作,貝克與馬莉娜合著

　　全劇共分成八個段落,代表八個革命梯
次。每一梯次的重點,在於克服必要的障礙,
進入下一梯次,直到最高階的終極革命。每一
段又分三部分,儀式、幻象(由智力所建構的)、
行動(在演員的引導下,使觀衆做出必要的行
動)。

　　第一段爲〈文化革命〉,由「游擊劇團儀式」
揭開序幕。演員在觀衆身邊走來走去,高聲控
訴:

　　「沒有護照,就不能旅行!」

　　「沒有錢,你就活不了!」

　　「我不知道該如何停止戰爭!」

　　「不准我吸大麻!」

　　「不准我脫衣服!」

　　一說到這個禁令,演員就立刻動手,除去
身上衣物,直到只剩下一點遮掩(在法律許可
範圍之內)。接下來,演出「死亡之幻象,美國

印地安人復活記」：演員先坐在舞台上，傳遞著
印地安人的「和平煙斗」。演員堆疊起來，造成
「人身」的印地安圖騰柱子。最後，一個「白
人」上場，將所有的印地安人一一射殺。另外，
在「行動」部分，演員鼓勵觀眾「行動，說話
呀，做你想做的事。解放劇場……你、我、大
家都可以選擇角色來扮演。」

　　第二段為〈啟示革命〉，描述無政府革命的
目的。以演員輕輕撫摸觀眾，對他們柔聲說話
為開始。

　　第三段是〈凝聚力量之革命〉，討論如何形
成革命核心，即使演出結束以後，仍可發揮急
進行動的作用。

　　第四段是〈驅除暴力之魔咒及性革命〉，著
重在性壓抑之解放，將性壓抑視為根本禁忌，
認為，過度壓抑的結果，必然引起暴力。使「生
活劇團」醜名遠播的，就是這一段「普遍性交
儀式」。儀式中，演員躺在舞台上，半裸著身子，
互相摟抱、擁吻，並邀請觀眾加入。有些人則
成雙成對地，做出各種火熱的動作（但遵守法

律規定，縱有接觸，也不能做出眞正性行為。）另外，在此段的幻象部分，演員分飾劊子手與受害人。劊子手不斷射殺受害者，受害者不斷地倒下，再爬起，倒下，再爬起，直到最後，以二方相互擁抱，做為結束。

第五段為〈行動革命〉，探討個人與無政府團體的關係。主旨在於，若能廢除金錢體制，則不論彼此，年輕、年老，不論種族與宗教信仰，都可以化解衝突，和平共處。

第六段為〈轉化革命〉，確認愛與智慧為非暴力的革命力量，反之，則為反革命的暴力。

第七段為〈存在革命〉，描繪革命後的世界景象。

第八段就是〈終極革命〉，全劇結束後，演員帶領著觀眾，一起走上街頭，高喊口號，「劇場就在街頭！街道是大家的！解放劇場！解放街道！就在現在！」

在亞威農的第二場演出結束時，共有二百多名觀眾簇擁著劇團成員，聚在街頭慶祝，高唱自由，使得當地市長大感恐慌，立刻要求「生

活劇場」停演《現在樂園》,改用其它劇作參加
戲劇節。劇團不願做此妥協,遂發表公開宣言,
就此退出。

第三節　巡迴美國、遠走巴西

　　挾著在歐陸所累積的聲望和影響力,「生
活劇場」於一九六八年底,回到闊別四年的美
國本土。此時,劇團本身已幾乎成為傳奇。每
到一處表演,都要造成大轟動,同時也免不了
招人非議、造成衝突。泰半原因是因劇團人員
的生活方式而起。但隨著這場巡迴表演的結
束,劇團的顛峯時期也宣告結束。主要原因是,
美國社會在這幾年之間,因為反越戰及非裔美
人爭取民權等社會運動的刺激、蘊釀,早已展
開了「革命運動」。前後有芝加哥民主黨人年會
的警察暴力,黑人精神領袖相繼被刺殺 (Mar-
tin Luther King, Jr. and Malcolm X) 以及
因此引發的暴動。急進的大學生紛紛向校園權

威挑戰，無懼官方的暴力鎮壓與恫嚇。與這些
隨處上演的眞實行動相比，《現在樂園》劇中的
革命呼喊，反而顯得太過無知、造作。當時，
也有不少激進團體曾批評「生活劇場」，認爲劇
團過於放縱自己，與現實完全脫節，而他們用
來激怒觀衆的手法，只會造成負面作用。

　　一九七〇年，「生活劇場」分裂成三個團
體，其中，只有貝克夫婦所領導的一支，眞正
能延續下來。劇團宣揚革命的對象，也由中產
階級轉爲資本主義制度下的工人。貝克夫婦率
同手下團員，遠赴巴西，深入工廠與貧民區，
教導當地的工人和社區民衆，從事集體創作、
演出。貝克曾表示，希望透過劇場活動，能使
這個世界，由「主人與奴隸的經濟、心理結構，
轉變成具有創造性，不再是寄生與壓榨的體
制」。在這段期間，發展出一套新戲，稱之爲《該
隱傳承》(*The Legacy of Cain*)，回溯人類暴
力的源起。劇團在巴西的所作所爲，令當地政
府大爲不悅，一九七一年，先以「非法持有麻
醉藥品（大麻）」的罪名，將團員逮捕下獄，後

遞解出境。

第四節　再返美國：由街頭回到劇場

　　自巴西返美初期，「生活劇場」仍以勞動工人為主要創作對象。但為了籌措資金，也針對學術機構舉辦工作坊及演講。一九七三年推出《虐待狂與受虐狂》（*Sado-Masochism*），宣稱是對「各個不同生活層面所表現出來的虐待與受虐狂症狀」之研究作品。一九七五年，復於匹茲堡演出《該隱傳承》的二部主戲：〈六幕公開戲〉與〈金錢力量〉。主題乃是針對主人與奴隸的關係。這二齣戲都利用現成場地，並使觀眾隨著演出而移動地點。

　　繼匹茲堡之後，「生活劇場」逐漸由街頭回到傳統劇院，也不再針對貧民、勞工。同時，劇團也學會了尊重觀眾，在互動、合作的前提下，使觀眾參與表演。在這期間，劇團以參與歐洲各地戲劇節為主，間或也在美國演出，但

聲勢已大不如前。一九八四年，劇團在紐約推
出一季新戲，結果被批評爲業餘水準，內容乏
善可陳，竟至提前下檔。之後，劇團雖繼續存
在，但只有零散演出。

　　「生活劇場」雖自七〇年代起，已逐漸失
去了影響力，但它在美國實驗劇場的地位，卻
不容置疑，對「生活劇場」而言，生活即劇場，
劇場即生活，二者之間並沒有界限。表演並不
在於呈現，或再現某些事實，而是表演者親身
經歷的一種「生存狀態」。正如貝克所言，最重
要的，就是「使任何人都能自由創作的一種氣
氛……」。對許多人來說，「生活劇場」即爲激
進主義的象徵，也代表了某種生活方式。由早
年的詩劇起步，「生活劇場」經歷了政治、街頭、
游擊劇場（guerilla theater）階段，又再回到
劇院體制之中。它在六〇年代首開風氣的種種
前衛實驗，如反虛構主義，亞陶式的肢體表現、
裸體，以及激怒觀衆等，也都成爲繼起之實驗
劇場的慣用語。

註釋

❶櫻花巷劇院 (Cherry Lane Theater) 為「生活劇場」
第一個正式租用的表演場地，之前，曾有數個月時間，
只能在貝克夫婦的公寓中演出。櫻花巷劇院只租用了八
個月，即為消防部門所關閉。劇團後遷到第一百街，以
及第十四街等處。

❷一九六六年，葛氏率波蘭實驗室劇坊赴巴黎演出。

❸即劇中要達到終極革命所必經的八個階次。

第五章
開放劇場

　　「開放劇場」(The Open Theater) 為六
〇年代紐約的重要實驗劇坊。一九六三年，彼
得‧費得曼 (Peter Feldman) 與約瑟‧查芹
(Joseph Chaikin) 共同創辦。費得曼旋即退
出，遂以查芹為主導人物。查芹曾經是「生活
劇團」的早期團員，可稱得上是紐約實驗劇場
的元老一輩。他更參加過葛羅托斯基主持的表
演工作坊，也曾在彼得‧布魯克執導的戲中演
出。「開放劇場」主要以演員、劇作家為班底，
有時，也加入舞者與音樂家。基本上，劇坊並
不以演出為目的，而比較接近工作坊的性質。
通常只有在展現工作坊成果時，才會公開演

出。

　　查芹創辦劇坊的目的，是希望能夠擺脫商
業劇場的票房及財務壓力，自由自在地做各種
嘗試。他對主宰當時劇場的自然主義風格相當
不滿。在他認為，自然主義即等於社會秩序，
多少帶有強制性的色彩。若接受自然主義，也
等於接受社會的侷限。因此，在舞台表現上，
查芹拒絕模擬真實的「外在」行為，而代之以
抽象的，不藉語言表達的即興表演，目的在呈
現出「內在」情境。此外，劇坊也從「角色扮
演」及「遊戲」等行為理論出發，將人類行為，
視為不斷變換的關係組合。

　　就劇場特色而言，「開放劇場」較著重表演
者本人。演出時，不化妝，以日常衣著為戲服，
道具亦極少，燈光簡陋。演員常須扮演多重角
色，並在舞台上直接轉換。劇坊大多以集體的
即興方式創作，有時採用現成劇本，偶爾也會
與劇作家合作，由其提供文字脚本、綱要，再
經過劇團與原作者共同發展、修改。

　　《越南、搖滾》（*Viet Rock*）是劇坊第一

部長篇劇作。此劇於一九六六年，在紐約下東
城的公寓咖啡劇場「喇媽媽劇場」(Café La-
Mama) ❶ 演出。劇中對戰爭，尤其是越戰，
提出種種質疑。

　　一九六七年起，劇坊開始以聖經創世紀的
故事，做爲即興創作的主要題材。同年，葛羅
托斯基訪問紐約，並主持「表演工作坊」訓練，
使得劇坊成員對其肢體訓練方法大感興趣。由
此而產生了一九六九年的《蛇》劇。

　　《蛇》爲劇坊與劇作家意塔利(Claude Van
Itallie) 的合作成果。此劇不但是「開放劇場」
早期的重要作品，也是它最好的作品之一。全
劇由一連串意象的變化、組合所構成，將具有
重大意義的人類共同經驗，呈現在舞台上。此
劇不使用道具、布景，演員分飾多重角色。戲
一開場，演員先在場中，各自作著暖身動作，
接下來，就開始列隊遊行。演員一邊遊行，一
邊拍打自己身體作伴奏。行進行列逐漸蛻變成
啞劇。啞劇的動作，使人聯想起甘迺迪總統與
馬丁・路德・金 (Martin Luther King Jr.)

的遇刺事件。接著，舞台又轉化成伊甸園，演
出亞當夏娃受蛇的引誘，以及逐出伊甸園的情
景。在此，劇坊以五名男演員相互交纏在一起，
造出蛇的意象，同時，又以一組女子歌詠隊，
將夏娃面臨誘惑時的內心思緒，反覆回應。當
蛇的誘惑成功，就在亞當咬下蘋果的那一刻，
所有的演員都合在一起，在極度亢奮中，化成
「蛇」的一部分。稍後，演員又各自分開。各
人自袋中拿出蘋果，分發給觀眾。在此，演員
相繼發表宣言：有些極富哲學意味，有些純屬
私人告白。接下來，演出聖經的該隱與亞伯故
事。然後，又轉成「瞎眼男人的地獄」。演員一
面在舞台上摸索前行，一面發表第二次宣言。
緊接著，在朗誦創世紀詩章（關於亞當子孫的
故事）聲中，演員以啞劇作出一連串相遇、交
媾、生產、養育子女的生命過程。到最後，亞
當的子孫都老了，演員齊在台前站好，一個個
死去。劇終時，演員站起來，回復自己，唱著
歌，由觀眾席間退場。

　　《蛇》劇的主旨，實與一九六八年「生活

劇場」推出的《現在樂園》以及「表演劇團」
❷的《六九年的戴奧尼索斯》有相似的訴求。
在這幾齣戲中，都把社會上的暴力，歸咎於社
會體制對人所造成的拘束，都強調人必須突破
限制，選擇新的生活方式。因此，劇坊重新詮
釋古老的聖經寓意。在劇中，蛇代表人類的衝
動。蛇的誘惑，象徵著人類意欲突破限制，渴
望自由。相對的，上帝則是人類創造的概念，
目的在約束自己同類。因此，劇中的上帝，以
人的面目出現，上帝的聲音，則是演出者心理
壓抑的根源。當演員咬下蘋果的那一瞬間，就
是人們意識覺醒的時刻，也就是自由、解放的
時刻，所以演員要走向觀眾，與觀眾分享蘋果。

　　「開放劇場」後期共有三部重要劇作，分
別是：一九六九年至一九七〇年間的《終點站》
（*Terminal*）、一九七一年的《變形記》（*The
Mutation Show*），以及一九七三年的《夜行》
（*Night Walk*）。

　　《終點站》探討死亡的事實，分別就個人
以及社會的反應入手。劇坊在集體創作的過程

之中，閱讀了許多探討死亡的文學作品，並邀
請殯儀館的化妝師，爲演員講解屍體的防腐、
薰香等等步驟（最後演出亦包括這一段描述）。
此外，更請來神話學大師約瑟・坎伯（Joseph
Campbell），講述神話的死亡故事與其相關意
象。

　　劇情分成幾個段落。每一段開演之前，會
有一至數位演員先行宣布。第一段，〈召喚死
者〉：表演者召喚死者，讓死者透過演員的肢
體、言語發言。表演者除去日常衣著，換上白
衣，成了瀕死之人。第二段，〈最後的生物儀
式〉：演出瀕死之人，如何逐步失去所有的生物
本能和感官作用。飾演「侍者」的演員，冷漠
地宣布，「這是你最後一次看得見。」「死者」
便盡力睜眼四顧，但視線卻愈見模糊……於是
「侍者」用黑色膠布將「死者」的雙眼矇起。
「死者」張嘴欲說，但卻發不出聲音，「侍者」
也封起他的嘴吧。「侍者」再宣布，「給你最後
一次機會，讓你動動脚。」「死者」勉強行了幾
步，隨即跪倒，旋被抬上小平台。此刻，「死者」

已失卻所有的感官能力，只餘下微弱的氣息。

　　繼之有〈在死者墳上跳舞〉、〈化妝〉、〈面談〉等片段，最後則是〈臨終者想像自己的判決〉。在此，「法官」拿著麥克風，每當演到某個意象時，便適時讀出下面的判詞：

　　你一生的判決，就是你的生命。
　　這輩子你最想得到的，終於擁有了，
　　這就是永恆，永恆就是如此。

　　你將不再面對死亡，也不再走入生命，而是跨在生死之間，同時渴望著生與死。

　　在你立足的地方，充滿肉體。你看著肉體造愛
　　你呼吸著肉體的氣味，但你摸不到它們
　　，它們也碰不到你。

　　劇終時，全體演員面對觀衆，靜靜立在舞台上，似在提醒大家，這一刻，我們固然活著，但也正邁向死亡的終點。

　　《變形記》主要探討環境對人的影響。劇中闡示，人爲求適應環境，順應環境要求，結

果往往變成了社會的畸形產物。劇坊成員針對各個文化中，依人生每一階段而設計的變化儀式，如成人禮、結婚儀式、葬禮等，分別進行研究，並採擷神話題材。

　　《變形記》以馬戲表演的形式，呈現劇中人物和意象。全場由馬戲主持人掌控，為觀眾一一介紹出場的演員，以及他們所扮演的角色。這些人物特色，全是由演員在即興創作與排演過程中，所發展的，多與演員自己有關。這些角色為求適應社會，不惜轉變自己，以符合社會期望。其中，有穿美式足球衣的先生，一直不停微笑著；有昂首闊步的「鳥夫人」，還有位努力思考的「沈思者」。這些人都發出半人半獸的怪聲，在場中巡遊。

　　劇中最特別的，應屬「箱男孩」與「獸女孩」的角色。「箱男孩」取自發生在十九世紀德國的真實故事。主角為卡斯巴·豪瑟（Kaspar Hauser），他在十六歲之前，一直被囚在小室中，從未與人類或外界接觸過。主持人介紹「箱男孩」出場，並且說，「他一生都在箱子裏孤獨

地度過，直到有一天，有人將他拖出來，抬到
山坡上，把他丟在那裏……」男孩被人拖出來
時，身體蜷曲如胎兒狀，且像受驚的野獸般嚎
叫。「獸女孩」原也住在籠中。但主持人說，「我
們將替她取名字，教她說話，挺直她的腰桿，
愛撫她」。因此，獸女孩由野獸的生存方式和動
作，到接受人類社會的強制教育，最後，終於
穿上高跟鞋，自己走開，完全「適應」了人的
社會。

　　劇終，全體演員在舞台上一字排開，各自
高舉著自己早年的大幅照片。演員開始講述自
己的「變形」故事。透過敍述及照片與本人的
對比，使觀衆明白，這些人如何也變成了社會
的畸形產物。

　　《夜行》則爲劇場解散前的最後一齣重頭
戲。它藉著一個象徵旅程，由睡夢中的心靈出
發，進入心靈的底層。

　　「開放劇場」自《蛇》劇的公演之後，聲
名日漸傳揚，開始受邀至歐、美各地巡迴演出，
對六、七〇年代的劇場運動，亦極富影響力。

但隨著名氣而來的，便是「利益」的誘惑（若
不斷重演受歡迎的劇碼，就可獲得最大收入），
以及「保持現狀」、「害怕改變」的壓力。這都
不合查芹創辦劇坊的初衷。一九七〇年，劇坊
曾經過一次重組，改以在大學及監獄表演爲
主。至一九七三年，終於宣告解散。查芹自己
另組工作坊，仍繼續從事劇場工作。

　　若與同時期的劇場相比，「開放劇場」強調
選擇的重要，在劇中，多半帶有樂觀的訊息。
它從不挑釁觀衆，也不要求觀衆參與。此外，
劇坊博採各家影響，並不拘於某一種理論或方
法。但它特別引用葛羅托斯基的肢體訓練，並
加以改良，因此，在當時的美國實驗劇場中，
堪稱是最類似「貧窮劇場」的團體。

註釋

❶「喇媽媽咖啡劇場」，一九六二年，艾倫·史都華 (Ellen Stewart) 利用其紐約下東城區的地下室公寓改裝而成，為紐約小劇場的先驅，專供年輕藝術家及實驗劇團演出。

❷表演劇團 (Performance Group)，為理查·謝喜納所創，詳見本書第七章。

第六章
麵包與傀儡劇場

在「開放劇場」成立的同一年，「麵包與傀儡劇場」也在紐約下東城區公寓裏，悄悄誕生了。顧名思義，這個劇團有二大特色：第一，每逢演出時，創辦人彼德‧舒曼（Peter Schumann）都會親自烘焙黑麵包，「供養」觀眾；第二，劇團常使用大型傀儡（最高可達五公尺），並結合社區環境，演出常帶有濃厚的節慶色彩。

彼德‧舒曼原爲德國人，一九三四年生。早年曾在柏林著名的藝術造型學院學習雕塑。後自行創立「新舞蹈團」，嘗試將大型雕塑、面具與日常生活的動作，融入舞蹈演出。一九六

一年移民美國，舒曼先在摩斯・康寧漢（Merce
Cunningham）的舞室中學習，稍後，即創立「麵
包與傀儡劇場」。

　　在舒曼眼中，劇場是屬於每一個人的，它
應該像麵包一樣，是民生必需品。「麵包與傀
儡」劇場所針對的，不是劇院的中產階級觀眾，
反之，它要走上街頭，讓上班的人、逛公園的
人、購物的人，甚至街頭的游民，都可以看見，
並分享整個演出經驗。草創初期，大多在舒曼
本人租住的公寓閣樓、附近街頭、公園、教堂
或貧民區的活動中心、體育館等場所進行表
演。在形式上，力求簡單，著重在傀儡的視覺
效果。內容則無所不包，舉凡童話、新聞或任
何與生活有關的社會、政治議題。比較特別的
是，劇團雖然積極參與六〇年代的種種示威、
反戰活動，但舒曼並不強調意識型態，也不去
分析問題，提供解答，而是著重在人性、人情
的呈現。

　　劇團在一九六三至一九八一年之間，總共
製作了百餘齣戲。短至數分鐘，長則三個小時。

初時以紐約爲主要演出地點，較著名的作品，
如《國王的故事》（一九六三年首演）、《男子告
別母親》、《密士西比》等等。

　　《國王的故事》長約十五分鐘，可作戶外
的獨立演出，也可與其它作品湊成一套，在傳
統的室內劇場搬演。這是一齣頗具神話意味的
現代寓言故事。內容如下：大戰士來到國王的
領土，要求效忠國王，却遭拒絕。後來，國王
境內出現了怪龍，全國都很驚慌。國王不顧宮
廷顧問的警告，請回大戰士屠龍。大戰士滅了
怪龍，又殺死國王、顧問以及所有的人民。最
後，死神到來，大戰士也死了。此劇結合眞人
與傀儡表演。首先上場的，有說書人和喇叭手，
他們張起一塊二公尺高的紅布簾，作爲傀儡表
演的舞台。這些線桿操作的傀儡並不說話，只
作動作，並發出一些聲音。「大戰士」的角色，
則用眞人藏在巨型傀儡裏面，手上還拿著二把
劍。同時，更配合鐃鈸、打鼓、吹喇叭，使演
出更形熱鬧。

　　《男子告別母親》則是反越戰的抗議劇。

它採取街頭演出的形式，只需要三個演員。動
作極簡單，道具也很少。

舒曼的劇場演出，多半不收費，或只收很
少的門票，目的在做到老少咸宜，使任何人都
能親近、享用。在他眼中，大傀儡就是一個理
想的劇場媒介。而他在數年的探索、實驗之後，
完全掌握了這個媒介。他將傳統傀儡戲、馬戲，
與現代劇場及舞蹈結合，樹立了個人獨特的風
格，廣受大衆喜愛並贏得劇場人士的肯定。到
一九六〇年代末期，「麵包與傀儡劇團」已經奠
立聲譽，不時巡迴歐洲演出。

一九七〇年，舒曼率同家人以及劇團的主
力，離開紐約，遷移到美國東北角的佛蒙特州
（Vermont）。他們先落腳於高達學院（God-
dard College），成為該校的駐校劇團。除了教
學之外，並籌劃每年的傀儡藝術節。劇團住在
學校的農場中，集體生活、耕種、排戲，希望
落實理想中的公社生活。但因劇團成員在生活
及理念上的種種歧義，四年之後，公社及劇團
均告解散。舒曼一家遷往鄰近的葛拉佛小鎮，

就此定居下來，成為真正的「社區」劇場。在此，舒曼自行經營農場，與一般農民無異。而「麵包與傀儡劇場」仍不斷創作，經常受邀至各個社區、大學，為當地設計各種節慶演出或戲劇節活動，此外，每逢葛拉佛鎮及佛蒙特州的重要節日，劇團更是不可或缺的重頭戲。

定居葛拉佛鎮以後，舒曼每年夏天，都在他的農場附近，編排並重演同一齣《家園復活馬戲》(*The Domestic Resurrection Circus*)。這是取自歐洲中世紀的戲劇傳統，將長達一天的表演，分散在各個不同地點，讓觀衆隨意欣賞。劇情涉及創世紀及文明的孕育。演出包括音樂、舞蹈和傀儡戲。不但有大傀儡、小丑、各式各樣戴面具的人物，還有鳥、鹿、馬等動物。舒曼在談到這部戲時，曾表示：

> 這不是可以巡迴演出的一齣戲。我們想在真正可以結合自然風景的地方表演。希望有真正的山、真正的河水與真正的動物。並且，還要切合實際時間。我們可以跑到林間、到小山

上，或回到河邊，我想，這就是所謂的「環境」
吧！

舒曼一貫的反動、抗議精神，可由他在一
九七五年策劃的「反美國二百週年」慶典見出。
這個活動是爲加州大學戴維斯分校（Davis）所
邀，在美國進入二百週年的前夕，以戲劇表演
來反映印地安人的歷史悲劇，藉此提醒歐洲後
裔的美國人，重新檢視美國歷史。活動以遊行
及戶外演出爲重點。舒曼結合了社區的民衆、
教師以及學生，計有六十多人，共同創作一齣
《伊許紀念碑》（*A Monument for Ishi*）。「伊
許」（Ishi）原是北加州某一個印地安部落的最
後一位倖存者。演出雖以此人爲名，卻不在敍
述他的故事，也不描繪歷史的悲劇。它一如典
型的「麵包與傀儡劇場」，只緊扣一個簡單的主
題：印地安人的和平與白人的好戰。

參加這次演出的人們，白天各自抽空來協
助大傀儡製作，晚間則聚在一起排練。舒曼並
選擇一塊空置的建築用地，作爲戶外演出地

點。它主要是一處長約八十八公尺，寬約六十三公尺的大土坑，坑內長滿野草，四周則是土丘，高約七公尺。

慶典在一九七五年五月二十三日的日落時分展開。首先有穿越市區的化妝遊行。劇團用小卡車載著鋼琴、樂師做前導，舒曼本人踩高蹺，緊跟著是小丑，以及高達四公尺，矗立在「龍車」上的大神像，女巫、屠夫、還有舊金山默劇團的樂隊……，走在隊伍最後面的，是一個小女孩與真人扮成的「鹿」，女孩手上舉著「伊許紀念碑」的標語。

遊行隊伍在穿過鬧市之後，回到演出地點。觀眾也跟隨到場邊，隨意在一面土丘上或站或坐。此時，小丑便宣布，演出開始。舊金山默劇樂團立即開始演奏，小丑則耍起把戲。之後，小丑敲響大鐘，召出鹿群（共有卅六隻）以及屠夫。鹿群都是真人披上鹿衣、面具扮演的，緩緩行入場中。屠夫有廿一人，手持旗幟，出現在土丘上方。此時，號角聲響起，屠夫揮舞著旗子，跑向鹿群，將鹿群包圍起來。大鐘

再響,屠夫停下腳步。八個手持號角的人,圍
在屠夫與鹿群之間。鹿群開始慢慢地打轉,約
莫三分鐘之後,倒在地上。此刻,號角吹起悼
音。鐘又再響。屠夫停止搖旗。有一個高大的
黑衣人進場,他走向鹿群,把鹿角一一折斷。
悼音繼續吹著,直到所有的鹿角都斷了為止。
黑衣人退場。屠夫則將旗桿插入地上。有一個
小丑走向鹿群,發現鹿都死了,他大哭起來,
跑向帶頭小丑。帶隊小丑於是吹響笛子,使小
丑排成軍隊行列,並召來鋼琴卡車。小丑豎起
一支三公尺高的旗桿,上端飄著一幅小小的美
國國旗。這時候,鋼琴奏出一首巴哈小曲,小
丑集體向國旗與國歌(即巴哈小曲)致敬。鐘
聲再響,舒曼本人踩著高蹺,扮成「復活女士」,
隨著音樂(長笛配合錄音帶演奏),跳舞進場。
一曲終了,「復活女士」與小丑相對一鞠躬。「復
活女士」請小丑向鹿群派發翅膀。屠夫退場。
有一小丑穿上繪有白雲的藍色衣服,輕輕拍著
倒在地上的鹿。鹿衣下的演員便站起來,接受
一雙透明翅膀。「復活女士」退場。鹿群死而復

生。戴著翅膀的人們圍成一圈，齊唱三首讚美
詩。最後，舒曼卸去裝扮，走入場中，邀請觀
眾一起下來分享黑麵包，大家隨意交談，直到
天色全黑❶。

　　舒曼曾經表示，「大家都看得懂的，就是好
劇場」。在《伊許紀念碑》這齣戲中，情節簡單，
意象鮮明。外表看似天真，實則處處引人聯想，
富含象徵意義。例如，用巴哈小曲代表國歌，
委婉點明了美國文化的「白歐主義」。而馴良、
和平的鹿隻，則代表了印地安人的和平生存，
與大地融合。舒曼的大傀儡，造形上帶有濃厚
的神話色彩，深具原型力量，直接就能傳達訊
息，更不需言語鋪敘。在表達社會政治理念的
同時，從不流於說教，反而兼顧視覺美感與娛
樂性。

　　舒曼以一屆劇場大師的身分，一直過著自
耕自食的簡樸生活。每次演出，也都親自設計
並製作各式大傀儡。自定居葛拉佛鎮以來，使
得劇場藝術，成為社區生活的一部分，真正結
合生活、藝術與政治。此外，他一秉「供養萬

民」的初衷，不斷巡迴世界各地。將麵包與傀
儡，與眾人分享❷。舒曼所衷心盼望的，便是
透過劇場，使大家都能感受到，自己是屬於群
體的一份子。也就是說，要在現代生活中，創
造出生活的「共同體」。正如他所說：

> 在今日，藝術好比是從前的宗教，都是大家共
> 有（集體）的活動，是我們能與他人共享的一
> 種慶祝形式。

註釋

❶這一段演出記述，摘錄自《美國另一種劇場》(Shank, Theodore, *American Alternative Theatre*) 書中第一〇七至一〇八頁。

❷八〇年代，「麵包與傀儡」劇場巡迴至中南美洲、西伯利亞、東歐等地，更曾至台北演出《補天》一劇。

第七章
劇場空間實驗與理查・
謝喜納的「環境劇場」

　　劇場中的美學革命，不可免的，一定牽涉到劇院本身的硬體設施與空間設計。這包括舞台的形式、觀衆席的位置，以及二者之間的互動關係。因此，實驗劇場的一個重要關注，就在於劇場的空間實驗。基本上，都在打破傳統的鏡框式舞台，藉著舞台形式的變化與調整，來拉進演員與觀衆的距離。簡而言之，就是在尋找「另一種」表演空間。

　　似這般的空間實驗，早於一九二〇年代揭開序幕。法國劇場大師阿匹亞（Appia）曾寫道，「讓我們的劇院隨著昨日死吧！讓我們重新建造基本的（劇院）建築，它將只是能遮蔽

風雨的工作場所！」同樣的，亞陶也曾建議，
「讓我們放棄今日的劇場建築！我們應該把一
些穀倉、廠房拿來改建！」。但真正落實這種想
法的，要數法國導演柯波（Copeau），他在一九
二四年結束了他的巴黎劇場，率領一班年輕演
員，前往法國東部的勃艮地（Burgundy）。他
們在當地找到一處原為儲藏酒桶的大堂，做為
劇團的工作室。在那裡，既沒有舞台，也沒有
觀眾席次。無論排演、演出，只在地板上畫上
縱橫交錯的線條，作為演員移動的指標。此外，
俄國導演尼可萊・歐可洛普考夫（Nikolai
Okhlopkov）也在莫斯科進行劇場的空間實
驗。他自一九三〇年起，擔任寫實劇場（Realis-
tic Theater）導演，即刻著手改建。他將舊有
的舞台與觀眾席悉數拆除，並在隨後數年間，
相繼推出了圓形劇場、長方形劇場、六角形劇
場等等，都是前所未有的嘗試。歐可洛普考夫
曾表示：

　　為了使觀眾產生一種親切感，我們在觀眾四

周表演：在前方、在他身邊、在上方，甚至在他的下面。在我們的劇場裏面，觀衆一定要成爲實際演出的一部分。

繼歐可洛普考夫之後，各種舞台，空間實驗，更是紛紛崛起。到了六〇年代，美國戲劇理論家，理查・謝喜納（Richard Schechner）將之歸納、總結，提出了「環境劇場」的概念。他認爲，就戲劇演出的場景而言，最重要的，就是要能創造，並使用整體空間。他表示，所謂整體空間：

嚴格地說，就是空間的所有領域，也就是包含在内的所有空間，凡是觸及或牽涉到觀衆及演出者所在的空間，或是在它四周的一切空間。在空間規劃上，絕不可以因爲習慣，或在建築的設計上，畫出一塊專供表演者使用的區域，必須因應演出的要求而設計。另外，劇場更是外在大環境的一部分。城市生活即爲劇場之外的更大空間，同時，還有歷史、時間

　　的空間，也就是説，它包括了各種型態的時
空。

　　理查・謝喜納爲著名評論家、教授、編輯，
以及戲劇工作者。他自一九六六年起，任敎於
紐約大學戲劇系。爲了充分實踐、發展他的環
境劇場理念，他在一九六八年，將紐約蘇活區
一所廢棄車廠改建，稱之爲「表演車庫」(Per-
formance　Garage)，並組成「表演劇團」
(Performance Group)。稍後，並把他的實驗
歸納、整理，提出「環境劇場」的六大方針，
分別如下：

　　1.劇場活動由相關之事件組成，是演員、觀
衆與其它劇場元素之間的面對面交流。
　　2.整個空間都是表演區，同時，也都是觀賞
區。觀衆觀看場景，也造成場景。
　　3.劇場活動可在「現成地點」進行，也可在
經過設計、改變的空間進行。
　　4.劇場活動的焦點可以彈性調整；或有多

元化焦點，或是加以變化。例如，經由空間的
特殊安排，使觀衆若不走動，就看不到所有的
表演。或同時進行多項表演，使觀衆自行擇一
觀看。

　　5.戲劇元素不分輕重，同等重要，且各用自
己的語言表達。演員並不比音效或視覺效果重
要。

　　6.文本（Text）可有可無。戲劇並不以文
字劇本爲起點，也不以之爲目標。戲劇的根源，
需在演員身上尋求。

　　謝喜納認爲，傳統的舞台，已然不合需求，
環境劇場將是未來劇場的發展方向。過去的舞
台設計，多爲了虛構現實，強調特定的空間幻
覺，環境劇場卻是要創作一個「有效」的空間，
著重的是結構與用途。要透過空間的經營、規
劃，在演出過程中，使觀衆與演員構成整體演
出，彼此互動。

　　《六九年的戴奧尼索斯》（*Dionysus 69*）
爲「表演劇團」成立後的第一齣實驗作品。此

劇亦於一九六八年推出。劇團花了六個月的時間排練。最初以優里皮底斯（Euripides）的劇本《酒神女伴》（*The Bacchae*）❶為主，在排演過程中，不斷修正，到最後，只保留原劇的小部分，同時加入《喜坡利達斯》（*Hippolytus*）、《安提崗妮》（*Antigone*）的片段。另外，演員以集體創作的方式，也各自發展角色的台詞。

演出在「表演車庫」中進行。整個空間長寬各約十五公尺、十一公尺，高約六公尺。謝喜納沿著四面牆壁，搭起幾座木造高塔，最高一座共有五層。主要表演區則在室中央的地板上。但也有發生在塔上的場景。觀眾可隨意坐在塔上或地上。若願意，也可以進入表演區。

此劇與「生活劇場」的《現在樂園》極為相似，都是要藉劇場的形式來喚醒觀眾，使觀眾透過參與的過程，得到新生。因此，演出的重點不在於劇情內容或表演技巧，而是著重在經驗與過程。謝喜納也強調劇場的儀式性。他認為，前衛劇場與原始祭儀相類似，是具有心

理治療的效果。而一切表演行為，歸根究柢，
都是一種儀式行為。他曾說：

> 表演是一種包容甚廣的行為概念，起自動物
> 行為的儀式化（包括人類在內），透過日常生
> 活的動作表現，如問候、表達情緒、家庭情
> 景，直到儀式、典禮等大型的戲劇活動，劇場
> 不過是此連續狀態的其中一環。

　　所以，劇場經驗有如儀式，也是一種「轉
化」的經驗。戲劇的目的，就在使人搖身一變，
成為另一個人，「無論是在戲中的暫時轉變，還
是儀式中的永久變化」。

　　《六九年的戴奧尼索斯》即充斥著原始祭
儀的氣氛。首先，戲未開演前，先有一個開演
典禮。演員在入口處，將觀眾一個一個抬入表
演區。整體演出以歌詠方式貫穿。所有的演員
都是歌詠隊員。所有的角色、場景、意象，都
在歌詠聲中浮現、展開、結束，復再回到歌詠
聲中。劇中的第一個意象（也是全劇的主要意
象），敍述酒神戴奧尼索斯之誕生。謝喜納參考

非洲新幾內亞部落的變遷儀式（Rite of Passage），設計了「誕生渠道」（birth canal）。在這一段，男女演員全部裸體演出。男演員並排趴在地上，女演員則張開雙腿，跨立在男演員上方，排成一列。劇中主角戴奧尼索斯，橫躺在男演員背上，在這些人的起伏推擠之下（象徵生產時，子宮的收縮、痙攣），慢慢通過女人的胯下而「誕生」。

　　緊接著，是一場慶祝酒神誕生的舞蹈。在此，演員歡迎觀衆加入。舞蹈的節奏由慢而快，逐漸進入高潮。正當全場漸入忘我之境時，飾演潘索斯王（Pentheus）的演員便爬上高塔，站在最高點上，拿起擴音器喊話，命令酒神的信徒停止舞蹈，各自解散返家。之後，演出戴奧尼索斯之被捕與潘索斯王之受辱。在此，以即興方式表演，由演出人員就最難堪的私人問題，輪番質詢潘索斯王，直到他當場窘住，再也說不出話來。

　　酒神又示意潘索斯王，在場的女子當中，若有喜歡的，都可以送給他。但潘索斯王固執

不肯接受，反而逕自走入觀眾當中，自行挑選
一名女士，企圖與她接吻、親暱，並要求與她
作愛。中選的女子若拒絕行事，酒神便說，只
要潘索斯王先與他親近，自能玉成好事。於是，
酒神便與潘索斯王攜手同入場中小坑(pit)。此
刻，其他演員也走向觀眾，隨意找出一人，開
始擁吻、撫愛對方，逐漸演變成「集體的撫愛
儀式」(情景彷彿《現在樂園》劇中的「普遍性
交儀式」，而這一段演出，同樣使得「表演劇團」
聲名大噪，惡名遠播)。當演員與觀眾正在纏
綿、火熱的時刻，酒神與潘索斯王即走出坑中，
觀看此情此景。這一場儀式（在演員的主導下）
由溫和而趨激烈，彼此開始撕咬、抓打，意在
重現希臘原劇中，潘索斯王慘遭女酒徒生生撕
裂成碎塊的景象。最後，男演員重又趴回地上，
女演員又再叉開雙腿站在上方，這一次，換成
潘索斯王倒走「誕生渠道」返回子宮，等待重
生。而女人高舉「鮮血」淋漓的雙手，讓「鮮
血」灑滿表演區，也灑在潘索斯王頭上。

　　《六九年的戴奧尼索斯》於首度公演之後，

在一年多內，上演達一百六十三場，中間仍不斷地檢討修正。酒神與潘索斯王這二個角色，也都分別由不同的男、女演員飾演。就「表演劇團」的風格來看，很明顯的，有著葛羅托斯基的深厚影響 ❷。有位飾演酒神的演員曾表示：「對我而言，戴奧尼索斯不是一齣戲。我不是在演戴奧尼索斯。《六九年的戴奧尼索斯》是我的儀式。」此劇雖要求觀衆參與，但重點仍放在演員身上，劇中許多片段、台詞，都是團員在集體創作過程中，依個人經驗發展出來的。因此，整個「儀式」經驗，也在強調演員本身的「淨化情感」作用。此外，劇中的全裸演出，目的在剝去演員的社會面具，使觀衆可以見到眞實的演出者本人，而非虛構的劇中角色。謝喜納曾表示，因爲全裸，演員才能夠完全暴露自身的脆弱——不論是身上每吋肌肉的震動，甚至是內心的心智過程，都將毫不隱瞞的，原原本本的呈現在觀衆面前。從另一個角度來看，裸體也有它的社會意義。它意味著拋棄社會、習俗以及衣著上的任何制服。換句話

說，就是要拒絕強制性的社會制度與社會體系。所以，在《六九年的戴奧尼索斯》劇中，潘索斯王代表著理性與禁忌，演員著正式服裝出場，與他相反，酒神戴奧尼索斯象徵著自由、重生，演員則以全裸演出。

繼《戴》劇之後，「表演劇團」的重要作品續有：一九六九年的《馬克白》，一九七〇年的《公社1、2、3》（*Commune 1、2、3*）與《政府之無政府狀態》（*Government Anarchy*），一九七一年的《唐璜》（*Don Juan*），一九七二年的《鬍子》以及《罪惡之味》（*The Tooth of Crime*），一九七四年演出布萊希特的《勇氣母親和她的孩子》，一九七五年的《馬里蘭專案》，一九七七年的《伊底帕司王》，一九七八年則演出《條子》（*The Cops*）以及一九七九年的最後一場《樓台會》（*The Balcony*，法國劇作家姜吉耐作品）。

劇團早年作品，主要在探索環境劇場理念，實驗舞台技巧，一般來說，大多有濃厚的反社會傾向。稍後，特別在越戰結束之後，漸

轉爲比較個人的藝術表現。謝喜納因與劇團成
員的理念不合，在導完《樓台會》之後，隨即
退出「表演劇團」，轉向含蓋面較廣的古典及亞
洲劇場。「表演車庫」則由劇團的主力葛瑞
（Spalding Gray）與萊孔特（Elizabeth
LeCompte）接掌，並以所在街道爲名，改名爲
「烏斯特劇團」。改組後的劇團，偏重於個人的
藝術表現，並由私人生活取材。

　　整體而言，「表演劇團」的風格、技巧，多
取自他人（如葛羅托斯基的排演方法），或步前
人之後（如生活劇場的即興表演，要求觀衆參
與、集體創作方式……等等）。但謝喜納深入探
討，並發展出完備的表演理論，可謂一集大成
者。

註釋

❶優里皮底斯原著之劇情如下：

酒神戴奧尼索斯來到底比斯城，欲散播其酒神崇拜，但
底比斯王潘索斯卻質疑酒神的出身，禁止人民追隨。酒
神遂使全城婦女陷入痴狂，個個載歌載舞，倘佯於山林
野地，甚至連瞎眼先知泰瑞西亞斯與潘王的老祖父，也
都醉倒。潘王以酒神為淫亂之首，差人將之逮捕，但酒
神卻使潘王中其咒語。為偷窺女酒徒（即酒神之女崇拜
者）的狂歡醉狀，潘王改換女裝，潛入山野。稍後，信
使來報，以潘王生母為首的一群女酒徒，在狂亂之中，
已將潘王活活碎屍。王母（Agave）手提兒頭，一路歡
唱舞蹈回到宮中，未幾，神智漸次清醒，方知大禍已成。
此時，酒神到來，對潘王一家作出懲罰。

❷葛羅托斯基在六〇年代曾訪問紐約，並主持表演工作
坊。

第八章
哈普琳與「舞者工作坊」

　　在眾多實驗劇場當中,「舞者工作坊」
(The Dancers' Workshop) 是極爲特殊的,
它結合舞蹈、劇場、儀式,以「社區民眾」爲
工作坊對象。它由生活出發,使藝術與生活結
合,並開發個人及羣體的創造潛力。

　　創始人安娜・哈普琳 (Anna Halprin) 原
爲一舞蹈家,曾從事舞蹈工作十六年,後解散
舞團,在舊金山的黑人社區,開始「工作坊」
實驗。她曾表示:

　　關於戲劇和舞蹈,我的作法是,藝術一定要直
　　接由生活開始,且需在生活中成長。每個社區

都是它本身獨具的藝術，個人也是。我們在生
活中，隨時會碰到情緒、身體及心智各方面的
阻礙，因此而造成壓抑，使我們缺少創意，也
無法充份表現。我們一定要加以疏通。要盡情
發展自我，讓自己成爲創作者、表演者。如
此，才能將我們的創作潛能，圓滿實現。同
時，更要參與生活，得到滿足⋯⋯。
　當一個人走進了死胡同，就意味著，他的生活
及藝術，已經出現問題。這即是他的「舊舞」。
他應該走出死巷，迎接另一支「新舞」。

　　哈普琳認爲，生命本身，就是一種藝術。
每個人獨具的藝術，也必定隨著生活而成長。
因此，當我們面對生命的每一個階段，每一次
困境時，都應該重新調整「舞步」，再創生活與
藝術。「舞者工作坊」提供的，就是一個集體創
作的氣氛。它引導參與作坊的人們，開發自己
的潛能，使個人得以全面發展。同時，工作坊
也自現實生活情境衍生各種儀典，爲生命標出
里程。

　　工作坊的「作品」，向由社區的民眾參與。
一九六七年開始，哈普琳主導了一系列「神話」
實驗。大都沒有預先排演，完全讓「觀眾」隨
意，自發地參與。對這樣的劇場形式，哈普琳
曾說：

> 我想要的，是一個充滿冒險、自發情境、暴
> 露、緊張而強烈的劇場。在這裡頭發生的每一
> 件事，都需像最初的經驗。

> 我想，觀眾應該與演出者配合。我已經走回最
> 初始的藝術形式，即儀式，將藝術看做生命的
> 更高表現。

　　這一期神話系列，通常沒有劇情，只有經
過設計的儀式、動作。經常出現的，就是一個
「扛擡」（Carrying）的儀式。哈普琳使觀眾坐
在高處，面對著。一邊也在場中擊鼓。一段時
間以後，哈普琳便要求觀眾推舉一人，將此人
擡起，走過一處通道。這個儀式不斷進行，或
是二人擡一人，或是五人擡二人，……在過程

中，人們漸漸領悟到其間的含義：這個看似簡
單的動作，其實象徵著生命的重要歷程，包括：
婦人懷胎、新娘入門、屍體入土，或是衆人擁
戴英雄……等等。

　　另有個「贖罪」的意象，也經常出現。在
另一次劇坊的作品中，哈普琳先請觀衆聽取簡
報，請他們自行決定要不要參加，願意的，就
挨次進入一個小房間，面對牆壁，靜靜站立一
個小時。房間四壁，貼滿了某一天，同一個版
面的同一張報紙，同時，房中還用錄音機播放
著隆隆的鼓聲。之後，便請觀衆再回到簡報室，
用二個字眼形容是次經驗，並與他人分享。

　　六○年代末期，美國的民權運動愈趨激
烈，全國各地都有暴動發生。哈普琳認爲，這
現象是因非洲裔美國人所承受的壓力與緊張情
緒之迸發。因此，她設計一齣《我們的典禮》，
希望透過舞蹈、劇場，化解種族對立，促進良
性溝通。哈普琳先在黑人社區（Watts）組織一
個舞團，隨後在舊金山另組一白人舞團。經過
九個月的分別排練，使這二個團體各自就他們

的種族特性，從事舞蹈創作。而後，再聚合這二組成員，使他們在十天的工作坊中，生活在一起，以舞相會，最後則在洛杉磯聯手公演。這二組團員，由最初對彼此的偏見、衝突，經過不斷的撞擊、摩擦，到最終的溝通、理解，而至於同臺共舞。對哈普琳來說，整個創作的過程，與演出同等重要。而對於參與演出的人而言，《我們的典禮》更使他們的生命全然改觀，有如一場生命的洗禮。

　　似這般的工作坊形式，它提供的，不是娛樂或思考，而是深刻的生命體驗。在劇場中，導演好比是古老部落的巫師，爲族人醫治心靈疾厄。正如哈普琳所說，「我開始用另一種眼光來看待藝術家。他不再是孤立的英雄人物，而是嚮導。他的職責，就是要喚醒大家內心的藝術。」因此，哈普琳從不直接教大家如何編舞、跳舞，而只是從旁引導。典型的工作坊時間，大致由構想、提議、表演及討論所組成。例如，當有人提議作一場遊行，大家在初步討論後，即刻製作道具、裝束，立即上街遊行，做街頭

的即興表演，之後，再回到工作坊，分享經驗，再進行下一步演練。有時，哈普琳也會要求大家即席想出一組連貫動作，使其他人照樣試做，並觀看及評論他人的動作。

　　每隔一、二年，「舞者工作坊」便會推出新作品，與整個社區分享成果。此外，哈普琳也針對各個場合、對象，設計特殊的儀式、舞蹈。小至一人、一個團體，大至整個社區、城市。一九七七年，她為舊金山設計了《城市之舞》，計有二千多人參加，分別來自不同的社區。整齣「舞劇」長達一天，由凌晨四點半開始，在山頂上舉行〈火之禮〉，直到傍晚時分，在海邊結束。她為升上中學的青少年設計儀式，也為老年人編舞。在一次專為老年人而舉辦的會議，討論到「衰老」的現象與意義，哈普琳為與會的四千多位老年人，設計儀式。在中途，哈普琳她九十多歲的老父突然自輪椅上「站」了起來，自發地「舞」出他的「生命之舞」！

　　「舞者工作坊」的理念與其角色，有似「麵包與傀儡劇場」，或葛羅托斯基的「超越劇

場」，它提供的，不是娛樂，而是深刻的生命體
會。人們由世界各地來到工作坊，也是爲了尋
找現代生活中，早已失落的神話與生命的儀
式。舊時的社會，人們由呱呱墜地開始，每步
入另一個階段，必然要通過許多儀式，如啓蒙，
進入思春期、成年禮，乃至於婚禮、葬禮，或
是歡慶生命，或是宣洩痛苦，每個階段的儀式，
都在幫助人們順利轉型，安穩度過。「舞者工作
坊」的使命，也在於此。哈普琳曾說：

> 在今日，人們都希望參與自己的生命過程。這
> 便牽涉到新的價值觀念，也就是説，要如何才
> 能在一個具有創意的社區當中，做一個更具
> 創造力的一份子？且能對精神、外在以及社
> 會環境，造成整體的衝擊？

第九章
與環境融合的「蛇劇團」

　　「蛇劇團」（Snake Theater）在一九七二年成立，爲蘿拉・法拉堡（Laura Farabough）與克里斯多佛・哈德曼（Christopher Hardman）二人聯合創辦。哈德曼曾加入「麵包與傀儡劇場」，早年也受過視覺藝術方面的訓練，因此，綜合這些影響，「蛇劇場」特別著重視覺的經驗與表達，經常使用搶眼的巨型雕塑面具，並結合傀儡演出，使劇場有如活動的立體繪畫。

　　早期作品多涉及社會問題，也融入神話主題與神話人物。另外，「蛇劇團」也對民俗藝術、音樂有相當興趣，因而創作了一套「季節」連

環劇。稍後，劇團就近利用加州的現有場地，
結合戲劇與自然及生活環境，製作出氣勢磅薄
的獨特作品。一九七七年起，更有葛拉伯
（Graber）夫婦加入劇團。其中，賴利・葛拉
伯為作曲家，擅長在作品中，揉合亞洲音樂與
電子合成音樂。夫人伊芙琳・路易絲（Lewis）
則為舞蹈家，特別喜愛印尼舞蹈。在他們二人
的影響之下，劇團刻意研究過爪哇舞劇，自此，
在原有風格中，又融入了亞太音樂及舞蹈的風
情。

　　劇作可分二種。一為小型演出，只需四、
五個演員，可在一般的劇院中巡迴表演。另一
則是依據「現有場地」，精心製作的大型表演。
通常劇中角色並沒有對話。有時會使用錄音、
幻燈投影或是台下的旁白等方式，突顯劇中人
物一些片段、零碎的思緒。所有面具、化妝、
動作，都經過設計，用以表達人物的特性。演
出時，一定配合現場音樂，向由葛拉伯作曲、
指揮，或是人聲演唱，或是樂器彈奏，為演出
塑造切合的氣氛。

　　《太平洋某處》是一結合大自然的代表作
品。一九七八年，在舊金山附近海濱演出。在
這海灘上，環有峭壁、高崖，特別勾起人思念
及眺望遠方的情懷。劇中，卡蘿（Carole）與
萊恩（Ryan）為第二次世界大戰期間的一對情
侶。萊恩被徵召入海軍，正在太平洋某個小島
上作戰，卡蘿則在加州等待。劇團紮了一個三
公尺的傀儡，代表卡蘿，使「她」站在峭壁上，
面對著太平洋。卡蘿一直默默站著，像在耐心
等待，有時會抬起手臂，仿如向遠方招手。主
要的敍述部分，是萊恩在軍中寫給卡蘿的一封
信，他告訴女友，「我一定會回來。」（註：正
如當年麥克阿瑟將軍所立下的誓言）。結果，在
萊恩戰死以後，卡蘿才收到這封信。

　　此劇在日落前一個小時演出。伴以格里高
里安聖歌（Gregorian Chant，為天主教儀式所
常用）及巴里島音樂為基調之現場音樂。樂師
都穿上海軍的戰備軍裝。演員戴著大型雕塑頭
像，飾演麥克阿瑟將軍及夫人。他倆並肩走下
海灘，坐在桌前，傾聽收音機裏播放的海濤聲

（與現場的海潮相呼應）。在海水拍岸之處，水
兵萊恩振筆疾書，信中每一句，都寫在看板上，
由現場人員，一一排列在沙灘上。當信中寫到，
「此刻，太陽正要下山了。」真實的海灘上，
也正值日落時分。沙灘上的麥克阿瑟將軍即時
起身，走向海洋，對著太陽連開數槍，太陽即
告西沈（註：節自《美國另一種劇場》（*Amer-*
ican Alternative Theatre），第一一四頁）。

　　劇中出現的意象，無一不經過仔細篩選。
無論音樂、音效或任何視覺效果，都令人想起
劇中這對戀人或是麥克阿瑟將軍的事蹟。全劇
彌漫著懷念、追思的氣氛，並使人更加留意起
當前的海洋。演出與海灘的整體環境，完全交
融。哈德曼甚至表示，「事實上，人們無寧是在
觀賞大海的演出，蛇劇團不過是海洋的陪襯而
已。」

　　總而言之，「蛇劇團」的作品，都只在引發
聯想，所有人物、事件，都只是抽象的意象，
一切劇場元素，包括面具、音樂、動作，都只
是在傳達人物的某些特性，或只是在表現某種

心境、氣氛。換句話說，欣賞「蛇劇團」，要以
觀賞雕塑品或欣賞音樂的態度爲之，一切盡在
不言中。

　　劇團在七〇年代的重要演出，包括《二十
四小時咖啡店》（一九七八）、《汽車》（一九七
九）以及《狂飆‧速死》（*Ride Hard／Die Fast,*
1980）。《廿四小時咖啡店》以孤立在加州沙漠
的一處高速公路卡車休息站爲背景。店中有來
來去去的卡車司機，西部鄉村音樂，及一位寂
寞的女服務生。全劇主在表現「等待」的心境。
《汽車》則在一處廢棄的加油站中演出，觀衆
就坐在加油站裏，背對著站旁的大街。《狂飆‧
速死》爲劇團的最後一齣大戲，也是第一齣前
往歐洲演出的作品，它描述「地獄天使」（the
Hell's Angels）這一個特殊的重型機車騎士組
織。「狂飆‧速死」是成員的座右銘。這個組織
向以暴力和特殊的裝扮、語彙而聞名。劇中主
要在呈現會員之間的兄弟義氣，將之與歐洲中
世紀的騎士作風相比。

　　一九八〇年以後,「蛇劇團」分裂成二個獨立團體。哈德曼與法拉堡各自組成新劇團,分別發展不同風格。

第十章
「後現代」與七○年代末
期的烏斯特劇團

　　「後現代主義」為七○年代起，開始通行
的一個批評用語。最早是應用在建築和文學
上，後來也泛指七、八○年代興起之藝術風潮。
在這二十年間，藝術家將新舊形式摻雜使用，
且又引入新科技，無論在表現形式和作品本
身，都極具爭議性，甚至叫人困惑不解。相對
的，用來解釋這些作品的名詞，也是眾說紛云，
概難定論。即使到今天，究竟「後現代主義」
的定義為何，可以適用那些作品，仍是有待商
榷。

　　在華森（Jack Watson）與麥可尼（Grant
Mckernie）二人合著的《劇場文化史》（*A*

Cultural History of Theatre）書中，將「後
現代主義」歸納如下：

> 通常，後現代主義泛指以下所有的，或任一項
> 特性：第一，將不同時代的不同風格，加以混
> 合；第二，毫不忠於既有的價值觀，將既往的
> 一切，隨意拿來使用；第三，在文字和表演當
> 中，使多重意義與情境，交錯出現；第四，混
> 淆藝術與現實，使人意識到，正置身於一場演
> 出當中——或是公開承認觀眾的存在，或是
> 削減傳統的技巧。

　　此外，「後現代主義」一詞也常與多樣性或
零碎、片斷的表現方式連在一起，或是非主流
的，女性及少數族裔的觀點和議題。在視覺藝
術方面，往往將古典的形象，隨意放入當代的
場景，或用現代的手法處理。在舞蹈方面，則
有芒克（Meredith Monk）混合各種不同的風
格。若以劇場而言，羅伯特・威爾森（Robert
Wilson）在一九七二年推出的《卡山》（*Ka
Mountain*），可視為一齣「後現代主義」鉅作。

此劇在伊朗一處山中演出，長達七天七夜，許多片段使用慢動作，或僅有極為少數的「戲劇動作」。威爾森的劇場大多以視覺和聽覺的意象為主，並不著重在劇情結構。每次演出，通常結合各個不同領域的創作者：如畫家、雕塑家、音樂家、舞者，共同參與演出。

　　在七〇年代末期組成的「烏斯特劇團」，亦有極強烈的「後現代」風格。劇團的靈魂人物史波丁·葛瑞（Spalding Gray）及伊莉莎白·萊孔特（Elizabeth LeCompte）早年都是謝喜納的「表演劇團」成員。「烏斯特劇團」以葛瑞本人的私人生活經驗為基礎，再經團員集體創作，發展出極富於自傳色彩的作品。葛瑞曾形容自己，天生是「極端自戀，而又耽溺於回想」的一個人。他早年也受過傳統的表演訓練，熟悉史坦尼斯拉夫斯基的表演方式。在加入「表演劇團」之後，謝喜納強調演員本人的「表演」，而非「演戲」，經常要求演員由本身的立即反應與個人經驗出發。因此，終於導致葛瑞之自傳作品。葛瑞認為，若去扮演他人所創作的角色，

他只能憑空去想像「另一個人」將會如何，這
並非他的興趣。他想要的，是把「自己」當成
「另一個人」，在舞台上，面對觀衆，演出自己
的故事、行動，而在當下之間，又能立即有所
反思。對他而言，表演等於是「當衆告解」，他
彷彿對著觀衆說：「看著我，我是一個看見自
己在看著自己的人……。」萊孔特原在「表演
劇團」擔任助理導演的工作，她較關注的，乃
是劇中的心理架構及空間與形式，並不在乎素
材的個人性質。

　　就其「後現代」的特色而言，「烏斯特劇團」
融合眞實的歷史紀錄（如當事人回憶舊事的口
述錄音，舊照片幻燈投影，眞實信件）與杜撰
情節，完全混淆眞實與虛構，使其交織呈現。
在表現方式上，經常使用超現實的手法（夢境、
幻想）或任意組合的表演形式。

　　《羅德島的三處地方》（*Three Places in
Rhode Island*）爲劇團初期的重要作品。此劇
爲一部三部曲，分別在一九七五至一九七八年
間推出。全劇以葛瑞的成長經驗爲主，各以三

處真實地點命名。第一部是一九七五年的《撒空湟岬》（*Sakonnet Point*），這是葛瑞童年時期的避暑地點。這齣戲完全由即興創作開始。每一次排練時，葛瑞會帶一些玩具道具，如小車庫、小樹、玩具飛機之類，任演員自由聯想、隨興創作，逐漸發展而成。劇中絕少對白，整個像是夢境或回憶的片段。每當童年的葛瑞開始玩玩具，舞台後方便傳出呼喊「史波丁！」的女子聲音，同時，又常有隱約的，聽不真切的女人談話聲。終場時，只見幾個女人在晒床單。

　　第二部曲《蘭姆斯地克路》（*Rumstick Road*）於一九七七年演出。這是葛瑞長大的地方。葛瑞的母親也在此自殺身亡。對他而言，這等於是一部自我告白。因這齣戲的演出，使他終於能客觀地審視母親的瘋狂與自殺，並嚐試將這個經驗，融入劇場。在劇中，葛瑞大量使用真實的紀錄。他以家人的舊照片，與父母的親筆信做基礎，同時，就母親的自殺事件，分別請他的父親、內、外祖母，以及母親的心

理醫師等人，各自談談這個事件對他們的影
響，並作成錄音，以此做為即興創作的素材，
或應用於演出當中。

　　這齣戲也充滿超現實與夢境的情景。戲一
開場，葛瑞先做自我介紹，接著，有一串追逐
遊戲。葛瑞在劇中的房子裏，追逐一個女人（母
親），隨後，拿著手槍的男人出現了（父親），
葛瑞遂與他爭奪手槍。另外，有一景是男人（父
親）試著要治好女人（母親）。在舞台上設一長
桌，女人平躺在桌上，葛瑞本人則蓋著床單，
躺在桌下。男人一邊向觀眾演說，教大家如何
放鬆肌肉，一邊做示範。他將女人的衣服掀開，
露出小腹，先用手按摩，繼之用唇。女人則縱
聲狂笑。這一段似在影射現實生活的父、母、
子女關係，同時，也暗示著小孩對父母親性行
為的理解方式。所有相關的舊照片，葛瑞都用
幻燈片打出，並使虛幻與現實交疊。例如，當
女演員唸出葛瑞母親的生前信件時，將母親的
舊照，打在女演員臉上。另有一景，則以錄音
播出葛瑞與他父親的對話，再由飾演父親的演

員與葛瑞坐在椅上，就著錄音對嘴。劇終，由
葛瑞唸出父親的信，作為結束。

第三部曲是《那亞學校》（*Nayatt
School*），在一九七八年推出，主旨在探討瘋
狂、紊亂，以及童真之失落。此劇除了葛瑞的
個人經驗外，也參考了艾略特（T.S. Eliot）的
《雞尾酒會》（*The Cocktail Party*）。場景仍
設在《蘭姆斯地克路》上的舊房子。舞台設在
下方，觀衆席則設在高處，由上往下，像是由
後庭看入屋中情形。戲開場時，葛瑞坐在高處，
敍述《雞尾酒會》的情節故事，並不時隨著預
錄的錄音帶，做即席表演。接著，焦點轉移到
下方舞台。透過透明的玻璃屋頂，觀衆可看見
一處類似醫療診所的房間。在此，主要有三場
戲，皆帶有超現實的夢幻氣氛。首先，是一牙
醫（葛瑞飾演）在替病人，也就是醫生太太的
舊情人補牙，其次，是個渾身裹著超級市場生
肉紙的女人，來此做乳癌檢查；最後，又變成
一個醫學實驗室，其中，科學家正拼命想法子
制服一顆實驗雞心，以免它繼續不停地脹大而

毀滅世界。之後，葛瑞又再回到高處，坐在桌前，播放一段關於乳癌自我檢查方法的錄音。同時間，下方表演區已開始進行雞尾酒會。參加酒會的小孩，都被裝扮成大人模樣，並且任由成年人操縱擺布，好像傀儡一般。酒會時而爆出狀況，陷入一團混亂。最後，所有成人演員都一齊回到高處，在極度亢奮之下，毀掉所有的錄音帶。

　　葛瑞認為，事實上，《那亞學校》並不是要探討「瘋狂」這回事，而是要直接「進入」瘋狂狀態；因此，到最後，整齣戲仿如失控的人腦一般，整個散亂、崩潰。葛瑞亦曾表示，這三部曲所要表達的，「不只是我失去母親這回事，而且是打從我有記憶以來，就一直有的一種失落感。」三部曲都是集體創作而成。雖然以葛瑞的生活、情感為主，但團員在創作的過程中，也都放入了自己類似的經驗和感受，真確反映出美國普遍的中產階級生活。

　　完成了三部曲之後，葛瑞自一九七九年起，開始他最具個人風格的「獨白」戲劇。內

容仍舊以自傳為主。同時，一九七九年，劇團
也推出了三部曲的尾聲。在此劇中，完全沒有
對白，而是以更抽象、更不真實的視覺意象（包
括影片放映，三部曲中曾出現的舞台意象，以
及劇中人物不斷重複的狂亂行為），暗示美國
家庭的崩潰、瓦解。同一年，葛瑞則推出了以
他個人生活而創作的「個人秀」。在這些「獨白」
演出中，葛瑞以幽默風趣的口吻，回憶他一生
的重要經驗，如《十四歲以前的性與死亡》，回
溯進入青春期時，寵物的死亡，及對性的認知
與發現，《縱酒、汽車和大學女生》則描述由青
春期邁入成人階段時，曾有過的荒唐縱飲、失
戀以及第一次性經驗，《印度之旅與之後》則敍
述葛瑞加入「表演劇團」，巡迴國外演出，以及
稍後回到美國的經歷。每段「獨白」長約一小
時又十五分鐘。演出時，葛瑞並非「照本宣科」，
而是依據事先擬好的主題、事件，即席發揮，
有點即興說書的意味。

　　一九八○年，葛瑞再推出《一部私人的美
國劇場史》。此劇仍採「獨白」型式，但為了加

重「即興」的效果，並使演出不致於一再重複，
葛瑞更設計了「隨機」的模式。他準備了四十
七張卡片，上面載有葛瑞在六○至七○年代
間，所參與的各個戲劇演出。表演時，隨意抽
取一張，看看抽到那一齣戲，便就著當年的演
出經過，劇場逸事，以及他本人面臨的問題，
逐一回想。待「獨白」終了，葛瑞更會拿出收
藏的資料、剪報及舊劇照等，與觀眾分享，並
回答觀眾的問題。是年，葛瑞在舊金山演出《美
國，有趣的地點》，仍是一貫的「個人秀」，但
卻以他自紐約開車橫越各州，直到舊金山的種
種經歷為主。其中，他談到路途上的人與事，
他和旅伴的性愛情形，以及來到舊金山表演的
生活狀況，最後，他說到自己在表演當天所發
生的事，並以此總結，「然後，我就來到這裡
了。」

　　葛瑞曾表示，他不希望觀眾當他是在「演
戲」。他所敍述的，都是真實的事件。在他「獨
白」之時，他常直視著觀眾，語氣平和、坦率，
真正在觀眾面前回憶、敍述。就他自己來說，

所有的創作，都是「出於個人需要」，但他卻能
將自己置身事外，做到幽默、諷刺、客觀。因
此，這些獨白雖屬「私人經驗」，卻也反映出典
型的美國經驗，深獲觀眾共鳴。觀眾透過聆聽
的過程，也得到了情感的昇華。

參考書目

Artaud, Antonin, *The Theatre and Its Double*, Grove Press, New York, 1958。

Biner, Pierre, *The Living Theatre*, Avon Books, 1972。

Braun Edward, *The Director and the stage, from Naturalism to Grotowski,* Methuen, London, 1982。

Brockett, Oscar G. and Findlay, Robert, *Century of Innovation*, Prentice-Hall, Inc., 1973。

Brook, Peter, *The Empty Space,* Penguin,

Harmondsworth, 1972。

Grimes, Ronald L., 'Route to the Mountain', *New Directions in Performing Arts,* London, Hamish Hamilton, 1976。

Grotowski, Jerzy, *Towards a Poor Theatre,* Odin Teatrets Forlag, Denmark, 1968; Methuen, London, 1975; Simon Schuster, New York, 1969。

Halprin, Anna, *Collected Writings, Dancers' Workshop,* San Francisco, 1973。

Heilpern, John, *Conference of the Birds,* Faber and Faber, London, 1977。

Innes, Christopher, *Avant Garde Theatre,* Routledge, London/New York, 1993。

Mckernie, Grant and Watson, Jack, *A Cultural History of Theatre,* Longman Publishing Group, New York, 1993。

Roose-Evans, James, *Experimental Thea-*

tre, from Stanislavsky to Peter Brook,
Universe Books, New York, 1984。

Schechner, Richard, *Environmental Thea-
ter,* Hawthorne, New York, 1973。

Schevill, James, *Break Through in Search
of New Theatrical Environments,*
Swallow Press, Chicago, 1973。

Shank, Theodore, *American Alternative
Theatre,* Grove Press, New York,
1982。

Styan, J.L., *Modern Drama in Theory and
Practice,* 3 Volumes, Cambridge, Uni-
versity Press, 1981。

布羅凱特著，胡耀恆譯，《世界戲劇藝術欣賞》
（世界戲劇史），志文出版社，台北，1974。

鍾明德，《在後現代主義的雜音中》，書林，台
北，1989。

鍾明德，《現代戲劇講座》，書林，台北，1995。

尚·克勞德·卡里耶爾著，林懷民譯，《摩訶婆
　　羅達》，時報文化出版公司，台北，1990。

實驗劇場　　文化手邊冊 38

【著　　者】曹小容

【出 版 者】揚智文化事業股份有限公司

【發 行 人】葉忠賢

【責任編輯】賴筱彌

【登 記 證】局版北市業字第 1117 號

【地　　址】台北市新生南路三段 88 號 5 樓之 6

【電　　話】(02)2366-0309　2366-0313

【傳　　真】886-2-366-0310

【郵政劃撥】14534976

【印　　刷】偉勵彩色印刷股份有限公司

【法律顧問】北辰著作權事務所　蕭雄淋律師

【定　　價】新台幣：150 元

【初版一刷】1998 年 3 月

【南區總經銷】昱泓圖書有限公司

【地　　址】嘉義市通化四街 45 號

【電　　話】(05)231-1949　231-1572

【傳　　真】(05)231-1002

【 I S B N 】957-8446-60-8

【 E -mail 】ufx0309@ms13.hinet.net

國家圖書館出版品預行編目資料

實驗劇場=Experimental theatre/ 曹小容著.
—初版. —臺北市：揚智文化 ，1998
[民 87]
　　　面 ；公分. —（文化手邊冊 ；38 ）
　　　參考書目 ：面
　　　ISBN 957-8446-60-8（平裝）

　　　1.表演藝術

980　　　　　　　　　　　　　87000061